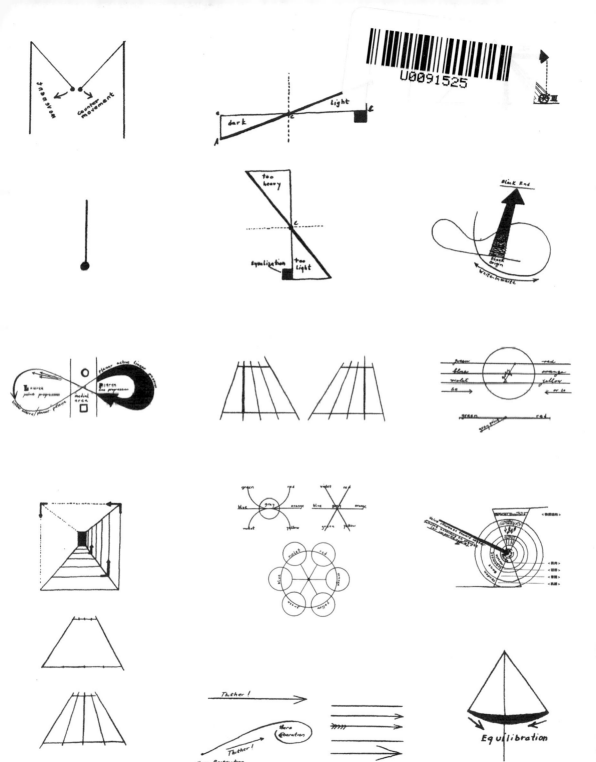

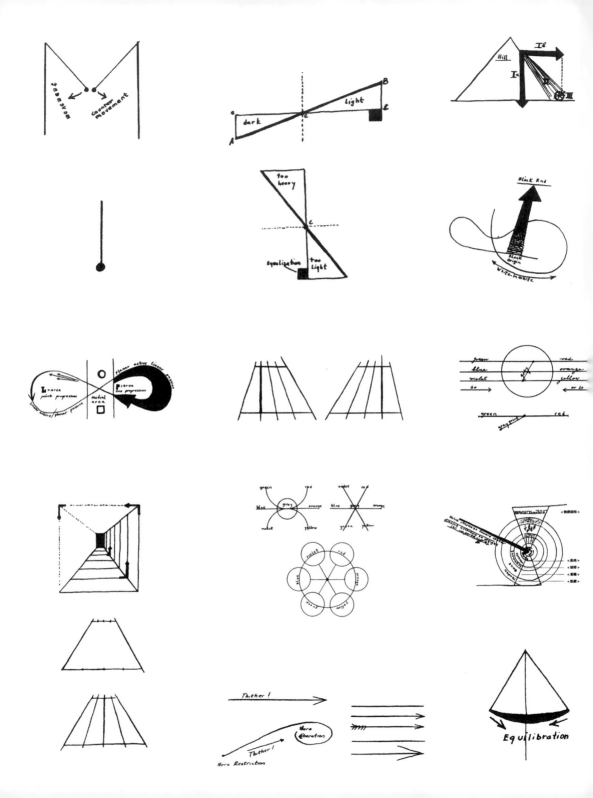

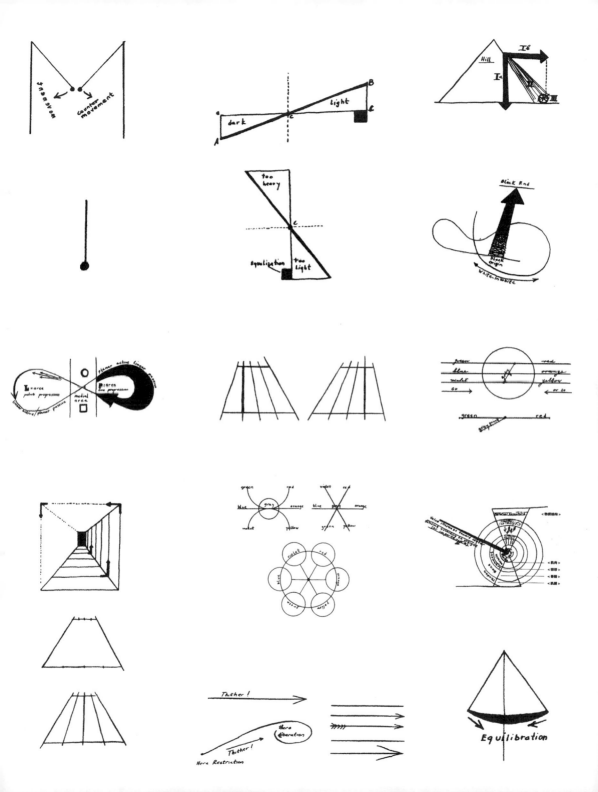

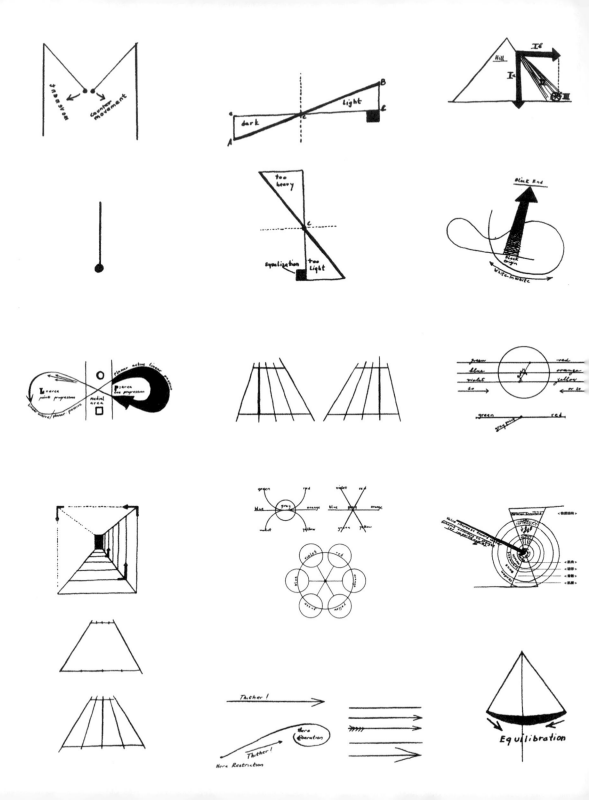

Paul Klee

並不重視人們已經看到的東西，而是藉由創造使人們看到事物

克利
教學筆記
Pädagogisches Skizzenbuch

克利 *Paul Klee* 著　周丹鯉 譯
曾雪梅、周志禹 校

Black End

Black origin

White-in-white

國家圖書館出版品預行編目(CIP)資料

克利教學筆記 / 克利(Paul Klee)作；周丹鯉譯. -- 初版. --
臺北市：信實文化行銷, 2013.02
面；　公分（美學館What's aesthetics；6）
ISBN 978-986-6620-78-2 (平裝)

1. 克利(Klee, Paul, 1879-1940)　2. 學術思想 3. 藝術哲學

901.1　　　　　　　　　　　　　101027885

美學館　What's Aesthetics　006
克利教學筆記（Pädagogisches Skizzenbuch）

作者　　　保羅・克利（Paul Klee）
譯者　　　周丹鯉
總編輯　　許汝紘
副總編輯　楊文玄
美術編輯　楊詠棠
行銷經理　吳京霖
發行　　　楊伯江
出版　　　信實文化行銷有限公司
地址　　　台北市大安區忠孝東路四段 341 號 11 樓之三
電話　　　（02）2740-3939
傳真　　　（02）2777-1413
www.wretch.cc/ blog/ cultuspeak
http://www. cultuspeak.com.tw
E-Mail　　cultuspeak@cultuspeak.com.tw
劃撥帳號 50040687 信實文化行銷有限公司

印刷　　　彩之坊科技股份有限公司
地址　　　新北市中和區中山路二段 323 號
電話　　　（02）2243-3233

總經銷　　高見文化行銷股份有限公司
地址　　　新北市樹林區佳園路二段 70-1 號
電話　　　（02）2668-9005

譯稿由重慶大學出版社有限公司授權使用。

更多書籍介紹、活動訊息，請上網輸入關鍵字　華滋出版 搜尋 或 九韵文化 搜尋

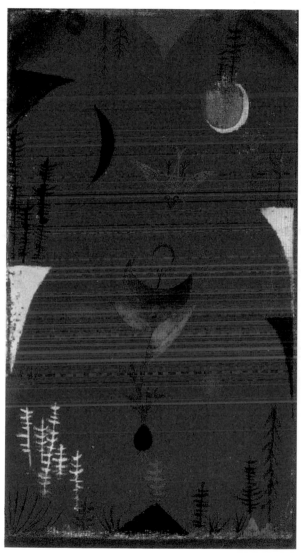

花的神話，1918年，水彩、棉布，29 × 15.8 公分，漢諾威，市立美術館

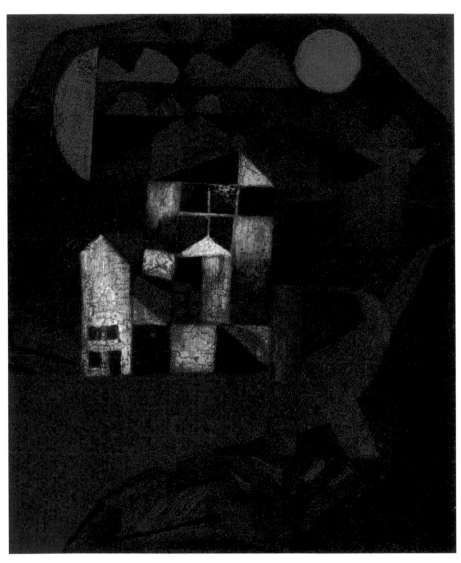

R 別墅，1919年，油彩、厚紙，26.5 × 22 公分，巴賽爾美術館

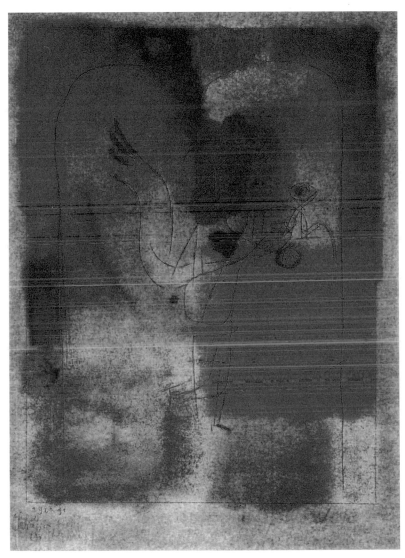

準備著簡單午餐的天使，1920年，版畫，19.8 × 14.6 公分，漢諾威，史普倫蓋爾美術館

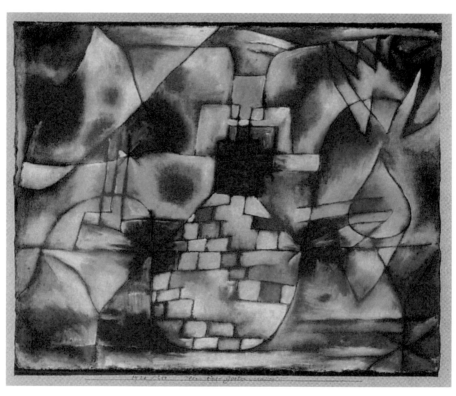

造園計劃，1920年，水彩、厚紙、油彩，36.5 × 42.9 公分，伯恩，克利基金會

莉莉，1906年，水彩、鋼筆、紙，12 × 10公分，瑞士，私人收藏

Pädagogisches Skizzenbuch

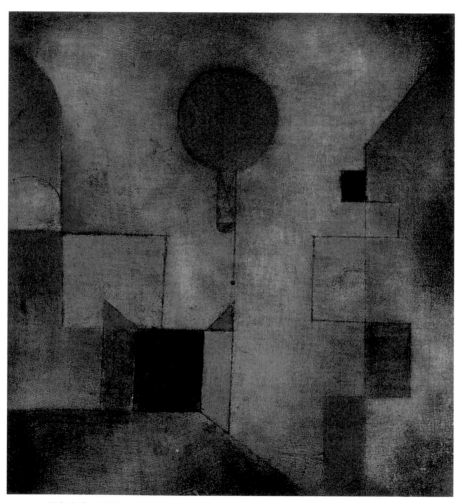

紅色汽球，1922年，油彩、紗布上白堊、厚紙，31.7 × 31.1 公分，紐約，古根漢博物館

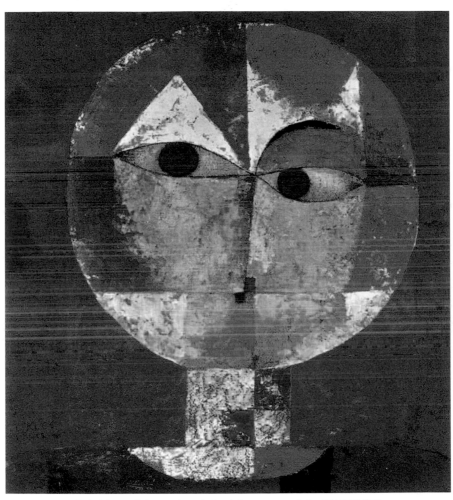

老人（塞內西奧），1922年，油彩、畫布，40.5 × 38 公分，巴賽爾美術館

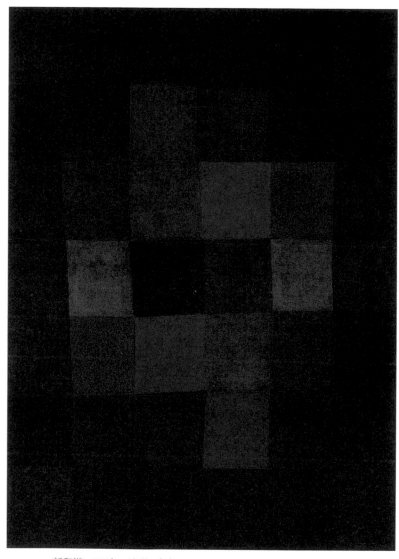

新和諧，1936年，油彩、畫布，93.6 × 66.3 公分，紐約，古根漢博物館

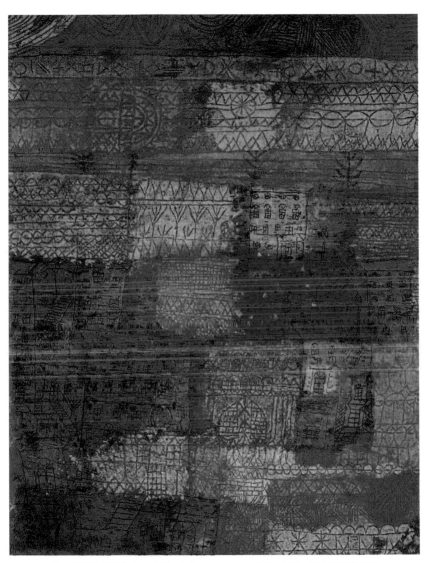

佛羅倫斯的郊區住宅，油彩、畫布，49.5 × 36.5 公分，巴黎，國立近代美術館

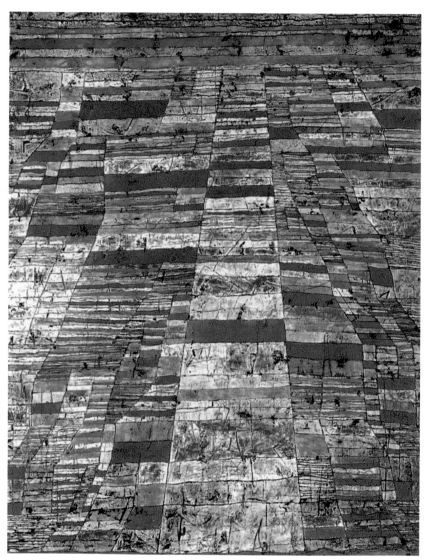

大街小巷，1929年，油彩、畫布，83.7 × 67.5 公分，科隆，瓦洛夫－李察茲美術館

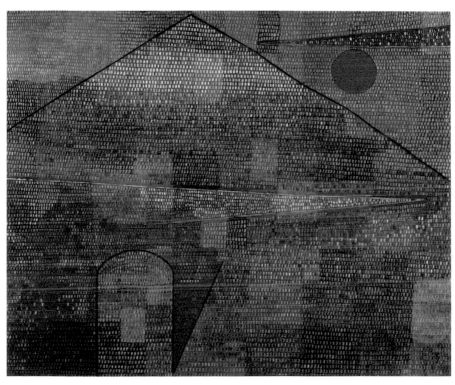

往帕爾納索斯去，1932年，油彩、淡彩、畫布，100 × 126 公分，伯恩美術館

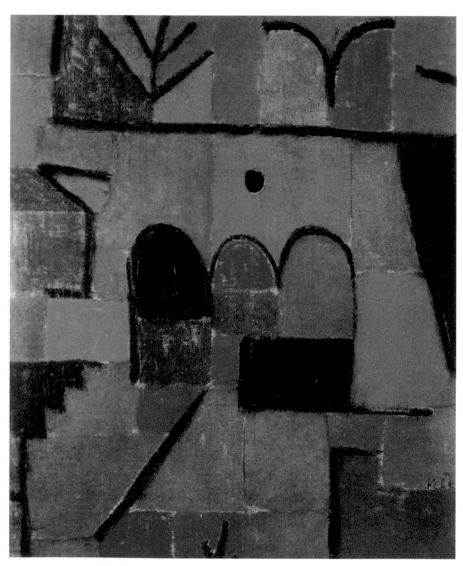

東方花園，1937年，粉彩、棉布，36 × 28 公分，紐約，私人收藏

死與火，1940年，油彩、糨糊顏料、麻布，46 × 44 公分，伯恩，克利基金會

植物園：放射性曲調部分，1926年，油彩、畫布，93.6 × 66.3 公分，伯恩，私人收藏

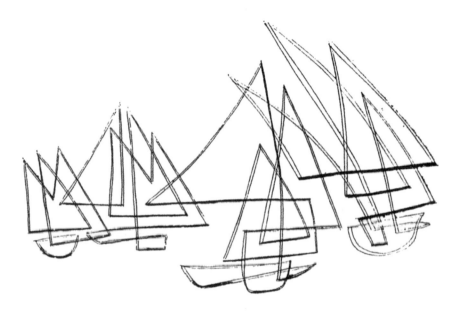

晃動的帆船，1927年，素描

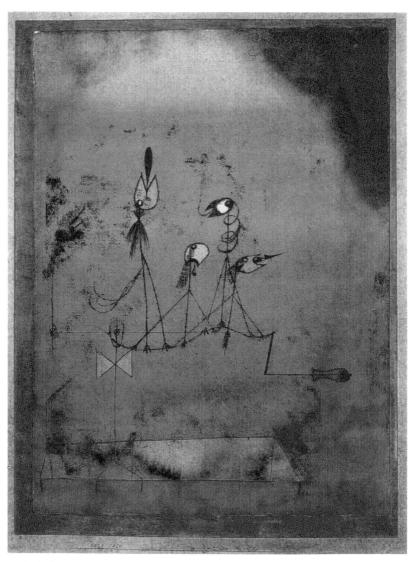

嘰嘰叫的機器，1922年，水彩、鋼筆、墨水、紙裱厚紙，41.3 × 30.5 公分，紐約，近代美術館

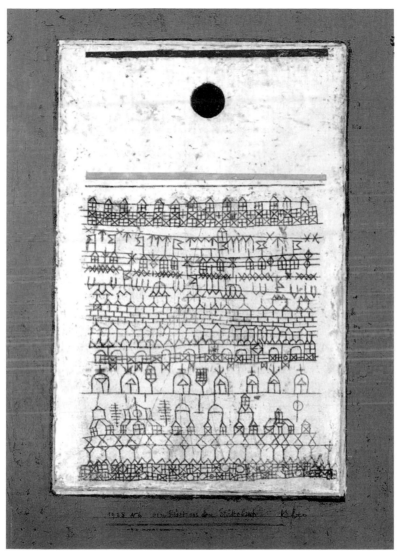

記載各種城鎮的書中之一頁，1928年，油彩、紙塗白堊底，42.5 × 31.5 公分，巴賽爾美術館

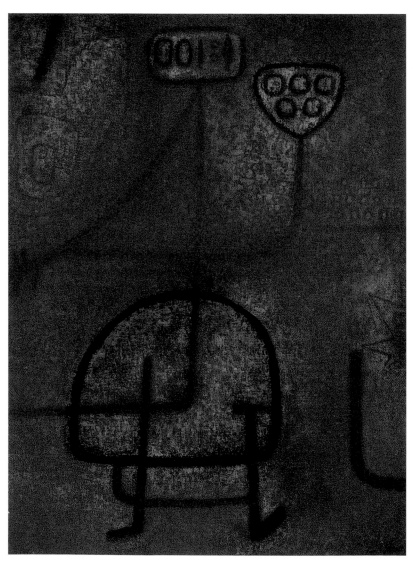

美麗的花匠（畢德邁爾時代的亡靈），1939年，油彩、淡彩、麻布，95 × 70 公分，伯恩，克利基金會

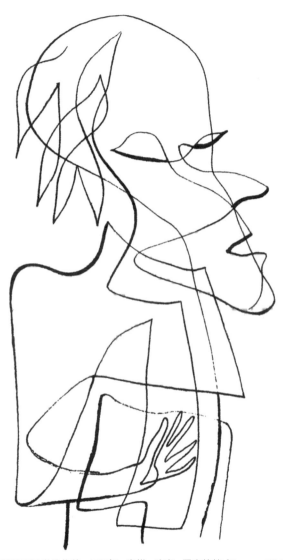

一個無足輕重但卻頗不尋常的傢伙，1927年，素描，琉森，羅森佳特（Rosengart Collection）美術館

恐懼的面具，1932年，油彩、麻布，100.4 × 57 公分，紐約，現代美術館

伯利德市郊區，1927年，素描

洪水流過的城市，1927年，鋼筆畫，26.8 × 30.6 公分，伯恩，私人收藏

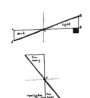

向克利致敬，
向劉其偉致敬！

　　最開始接觸克利的作品是在主編巨匠美術周刊時，之後又陸續主編了克利的藝術畫冊，卻一直對克利沒有特別的感受。雖然資料讀多了，我非常了解他的畫作充滿詩意，具有強烈的音樂性，尤其他對色彩的層次與安排有高妙的見解，但總覺得克利的作品少了點「重量」，直到我親炙克利的作品之後，才真正心悅臣服，打從心底佩服起這位大師對藝術創作所具有的深厚詮釋力。

　　從書本或印刷物上理解藝術作品，的確不如親眼去欣賞畫作所得到的視覺衝擊與藝術震撼來得大。1993年為了要去瑞士少女峰旅遊，在伯恩停留，終於有機會在伯恩市立美術館，仔仔細細地欣賞克利的藝術創作，這才真正理解色彩原來可以有如此豐富的層次；繪畫創作的媒材可以如此多樣多變；畫面的線條與構圖也可以這麼自由跳躍、奔放而充滿童趣，克利確實如此不同凡響，不愧是大師巨匠。

克利在包浩斯學院的教授群中，算是相當幸運的一位了。在世時他已經享有盛名，創作豐富而深受世人喜愛。在包浩斯學院中，他對於藝術創作的革新觀念與前衛思想，全部都濃縮在他的教學筆記中，這也是出版本書的重要起點。藉由本書的出版，希望能讓讀者更加理解克利的藝術內涵，讓讀者更全面地了解克利的生平、創作、教學及藝術精髓。因此除了克利的教學筆記之外，我們還特別將有「中國克利」之稱的劉其偉先生詮釋克利藝術深度的文章一併羅列在本書當中。

　　1992年我第一次拜訪了劉其偉先生，當時是因為和西班牙某出版公司合作，要翻譯出版一系列近現代西洋藝術家畫冊。其中的一本克利畫冊中，需要一些補充資料，才與其老（我們都這樣尊稱劉其偉先生）開啟了一段長達十年的緣分。

　　當時克利這本畫冊規劃成二大部份：一部份是介紹克利的生平和創作脈絡，另一部份是克利的作品賞析。由於第一部份的內容需要補強，因此，我特別情商其老將他的一篇〈欣賞克利作品的關鍵〉文章讓我轉載在畫冊中。其老是個非常愛護後輩的長者，對我這個後生晚輩簡直就是有求必應，他當然是爽快的一

口就答應下來，還不斷的自謙說他文筆不好，要我重新再將文字整理一遍。其實其老是非常慎重地看待這件事，一方面這是國內第一本有系統介紹克利作品的畫冊，再方面是因為大部分內容是由西班牙的藝術專家執筆，其老深覺他的這篇文章有必要字字斟酌。在整理完文字之後，我們一次一次的細細琢磨克利的創作思維，並且加入了圖解說明，才終告完成（這篇文章已收錄在本書當中）。

　　至此之後，我便經常拜訪其老的工作室，一聊就是大半天。有時只是在一旁看著他充滿詩意的創作，有時只是天南地北泡茶聊天。我很喜歡聽他老人家說他的探險故事，從他與新幾內亞部落酋長的友誼，聊到躲避剝頭皮族追捕的驚險事蹟，彷彿在描述另一個世紀的叢林冒險。他最驕傲的莫過於他是台灣的山岳警察這個身份，在環保意識尚不普及的當時，他老人家就一馬當先，大力提倡保護瀕臨絕種動物、重視生態環境保護，他還是反對在蘭嶼傾倒核廢料的急先鋒，並且將他的理念一一入畫。

　　其老是個簡樸的人，生活簡單，生命卻無比豐富。他常常說：「生活不容易啊，我從來沒有走過平平坦坦的路，要努力克服困難和挫折，才會讓

人堅強。」所以，他會支持兒子劉寧生勇敢的去追逐他駕著船環遊世界的夢想。因為夢想與冒險會使人堅強與偉大。但這個有偉大夢想，集畫家、哲學家、作家、探險家、環保警察於一身的長者，卻是個最愛家的男人，你很難邀請他共進晚餐，除非太太首肯，他總是說：「劉媽媽在家等我吃晚飯，沒見到我她放心不下。」

當時我的公司距離其老的工作室很近，他只要有朋友為他送來一些稀奇的禮物，他就打電話給我說：「麗雯，妳快來呀，給妳瞧瞧一些有趣的東西。」要不然就是叫我去吃一些新奇有趣的零食。他常常念著說：「找個時間有空幫妳畫一幅肖像畫。」我總是拖拖拉拉地應著，心裡想：「我何德何能，怎麼能讓其老幫我畫幅肖像畫。」就這麼拖呀拖的拖過了好多年。有時候他知道我又出了哪本藝術書了，就會主動去新書發表會幫我站台，只要他一出現，我的讀者們根本忘了新書發表會的主題，紛紛奔去找他簽名，他也總是笑嘻嘻、有求必應的在一本又一本的書上，簽上他的招牌簽名：阿羅哈！ㄉㄧㄡˊㄑㄧˊㄨㄟˇ，並且畫上一條可愛的魚。要不就是在他的文創商品出版時，叫我去工作室拿，筆記本、電話簿、茶杯組、卡片……琳瑯滿

目，有時連我的小女兒都雨露均霑，見者有份。

在其老突然去世的前一天下午，我們在一家畫廊的樓下巧遇，他一見到我就說：「什麼時候有空啊，到工作室來幫妳畫一幅肖像畫。」我又嘻嘻哈哈的虛應著說：「就來了，就來了！」隔天晚上，不過才 27 個小時之後，我在新聞報導中聽到他突然過世的消息，我的震驚和心痛，無法言喻。

這幾年總是有機會遇見其老過去的畫廊經紀人蕭耀，我們的話題也總會繞著其老繞啊繞的。又過了十年，為了出版《克利的教學筆記》，我又開始想念起其老，想念起在他的工作室裡大吃無花果蜜餞的快樂往事，想起他那把不離身、用來切食物的萬用瑞士刀，勾起我心中一段又一段的塵封回憶，也想起了這篇〈欣賞克利作品的關鍵〉，於是又與其老的大公子劉怡孫先生連繫上。承蒙劉先生的慷慨支持，不僅授權我再將這篇文章收錄在本書中，同時也將其老的珍貴畫作《向克利致敬》，授權給我製作封面，再度連接起我與其老的那段難得的緣分，在此我要特別向劉怡孫先生及夫人致上深深的謝意。

從認識其老至今二十年，他的環保態度、創作思

維、畫作與事蹟，伴隨著他的招牌笑容，似乎不曾遠離過許多人的心。就和不同凡響的畫家保羅‧克利一樣，這位中國畫壇的克利，也會用他的生命溫度，一代又一代繼續影響著我們的年輕藝術家、年輕的環保鬥士、年輕的叢林探險者，讓他們接棒，繼續在這塊土地上訴說著屬於我們的冒險故事。

華滋出版
許麗雯

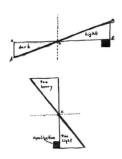

Contents

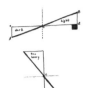

欣賞克利作品的關鍵——劉其偉

　　保羅・克利是一位非比尋常的藝術家，他的作品在同時代中無與倫比，無論在德國當時紛繁複雜、不斷推陳出新的繪畫藝術界，或者在同期其他國家造型藝術的進步潮流中，保羅・克利都可稱得上是位獨樹一幟的人物。其獨特的藝術理論及藝術風格，並不是在封閉的象牙塔中獨立創造出來的，相反地，他借鑒了二十世紀前三十年間，聞名於歐洲及北美地區一些前衛藝術家的藝術表現手法，淬鍊成自己獨特的藝術表現形式。從歷史文獻中，我們可以得知他與瓦西利・康丁斯基、弗蘭茲・馬克、奧古斯特・馬可，侯貝爾・德洛內、亞歷克謝・范・雅夫楞斯基、里奧內爾・費寧格、喬治・布拉克、畢卡索等人，皆保持了良好的友誼關係。克利尤其對前四位推崇備至。

　　保羅・克利特異的偉大個性，使其作品極為突出。除了在藝術形成階段，克利從未嘗試去再造、或者模仿自然的形式。無論從哪方面來說，他都不是屬於寫實主義（Realism）的藝術家。事實上，身處那個百花齊放的藝術年代，他很清楚地意識到十九世紀末期，印象派畫家就已經把寫實主義帶到了光榮的頂

點。儘管克利也十分推崇立體派畫家侯貝爾‧德洛內的作品（這位立體派畫家試圖將奧費主義的幾何圖形繪畫推展至人性化的境界），但他畢竟不屬於這一類藝術家——他們在塞尚的影響下把造型藝術理性化，例如：立體主義者（Cubist）、構成主義者（Constructivist）及純粹主義者（Purist）。

但在其獨特的創作範圍之內，保羅‧克利的藝術風格仍可歸類於當時的德國繪畫藝術潮流，這個潮流強調繪畫的色彩重於形式，在創作過程中，畫家們誇張地、甚至是粗暴地運用色彩來強調作品中情感表現的成份。這種繪畫技巧與法國的野獸派類似（這一派畫家包括馬諦斯、德安、烏拉曼克、馬爾凱、杜菲），卻比野獸派具有更強的表現力，甚至可能刻意製造出這種野蠻效果。類似這樣的畫家可統稱為表現主義者

（Expressionist），其中包括葉米爾‧諾爾德、橋派畫家（主要有恩斯特、德維‧克爾赫納和卡爾‧施密特—羅特盧夫（Karl Schmidt-Rottluff），另外諾爾德也有一段短時間內是此派成員）、慕尼黑新藝術家聯盟畫家（此派由康丁斯基創立，弗蘭茲‧馬克亦同屬這一畫派），還有後來的「藍騎士」成員（我們知道克利在其中十分活躍）。

這股德國繪畫潮流，大約起始於第一次世界大戰爆發的前五年，一直到納粹上台後才停止發展。我們或許可以將克利的作品，歸入這類強調繪畫色彩重於形式的藝術流派中。

除此之外，巴黎的超現實主義藝術家們，也十分推崇這位來自萊茵河彼岸的德國畫家的作品，因為他的作品絲毫沒有受到外界紛擾騷亂的影響。坦白地說，克利自己對於把他歸進超現實主義藝術家的看

法，抱持著什麼態度，我們不得而知。超現實主義之所以把克利的藝術納入其流派之中，其原因在於從克利的作品裡根本看不出現實世界與想像世界的區別。在克利眼中，內部世界與外部世界並不是兩個相互對立的概念，而是相輔相成的存在，他們共同構成了一個統一的宇宙。儘管克利並沒有像他的摯友康丁斯基那樣，成為神道學家魯多爾夫・施泰納（Rudolf Steiner）的狂熱信徒，但他的藝術作品，仍可令人感受到一股神秘的氣息。

克利的觀點認為，藝術家的使命就是通過一種感情的表現手法，來描繪宇宙世界。也就是運用精確的技巧及顫動的線條（就像地震儀畫出來的一樣），在畫布或紙上表現視覺世界之外的東西，並對精神上任何細微的刺激作出反應（克利在創作發展時期，正是西格蒙德・弗洛伊德的精神分析學說逐漸廣為人知的時候）。

這些線條有時表現了令人不安的現實，有時又描繪一些與自然毫無關聯的事物。儘管這些線條所表達的內容不同，但都代表了一些具體形狀的原始風貌。

這一點或許可以說明克利何以十分欣賞兒童或原始民族自然創作的繪畫作品。他的作品在臨摹現實世界時，往往摻雜了即興式的隨意塗抹。克利的藝術，既抽象又寓意深遠，既深奧又纖柔細膩。他的藝術無人可以凌駕，因為它源自於一個無可匹敵的藝術靈魂。無論是在他的國家，還是他的那個時代裡，幾乎沒有任何畫家能與之匹敵且擁有同等的地位。

「藝術，必須追隨大自然的本質來創作，才會有生命、有呼吸。因為，大自然是我們學習時最好的一所學校。」（克利）

克利以非常嚴謹而科學的方法，來看待藝術創作。他認為，大自然所呈現的面貌，是藉著實物的

偶然填塞而產生的。這些填塞物便是我們視覺所見到的世界，既非永恆，也不是自然界永久不變的本質或原理，它會隨著時間、情境而聚合、改變或消失，所以視覺所見到的世界是虛幻而短暫的，就像十五世紀的藝術家所描繪的世界，和二十世紀的藝術家所描繪的世界截然不同一樣。

長久以來，學院派所承襲的創作理念，都圍繞在如何捕捉、描繪人們所見到的形體與外貌上，這種短暫存在的物象，就是克利所謂的「形」（Form）而非本質或原理。因此，克利在包浩斯學院任教期間，曾經就繪畫的理念與原則，提出了所謂的「新視覺觀」，他相信：

「藝術不是去渲染視覺；因為藝術家的發現，就如同科學家的發現。」

這不僅是他的重要哲學觀，同時也對現代畫家的「形體」概念，產生重要的啟迪與影響。克利深信，藝術在不久的將來，會以有限的語言，和精確的分析，來表現物象的內涵，完全摒棄學院派模仿自然、外觀的作法。所以身為藝術家，必須將眼界提昇到可以觀察大自然、本質的境界，去體驗它的變化，並且找出萬物孕育之前，就已經存在的精髓及原理，不是去模仿，而是去研究分析。

「常常遵循著大自然的創作路徑，觀察形體的孳長、變化，找出其原理，才是最好的學習方法。也許，經過了這些觀察和體會……有一天，你也會成為大自然孕育中的一部份，隨著它所運行的法則，如此，你便可以自由而無拘束地創作了。」（克利）

我們必須了解，藝術對克利來說是一種「自然的分析（Analysis）」；而不是「自然的擴展（Extension of Nature）」，是可以相互衍生的有機體，而不只是表

象而己。所以，他採用「單純的形
與色」（Pure Forms and Colour），
在畫布上自由且毫不受限制的表達
一切的可能性和神秘感。

　　他利用「傾聽」，試圖找到
自然界的原理，並且認為，創作
的開端——

　　「不能從結果開始，必須
經過這一定的醞釀過程，才會產
生『新的形』。這說明了藝術是
一種『製作的過程』，而不是產
品。唯有將這種過程，透過畫布
傳達出來，才是藝術創作的真正
目的。」（克利）

　　而這個醞釀的過程，究竟是
什麼？克利以為必須經過三個階
段才能詮釋，那就是所謂的原動
（Active）、媒介（Medial）和被
動（Passive）。

　　一株植物，它的原動
（Active）是泥土、水份、養份和
根，而它的媒介（Medial）是葉、
光和吸收，至於被動（Passive）的

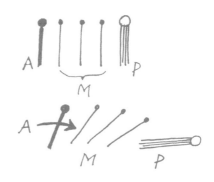

A是原動，M是媒介，P是被動

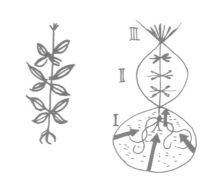

I：原動　II：媒介　III：被動

結果是花。畫家不但要了解各個階
段的作用，還要控制它的造型。

　　再以水車的運轉為例：水是
原動（Active），水車扇葉是媒介
（Medial），斧頭劈砍的動作和結
果則是被動（Passive）。

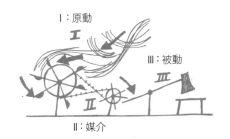

I：原動

III：被動

II：媒介

克利的繪畫理論，基本上仍是從點、線、面開始，逐漸發展成更豐富的重量、時間和韻律等詩的情境。一個動態的點，會形成一條線，一條移動的線會形成一個面，而這個面就會形成量（Volume），就像下面這張圖示：

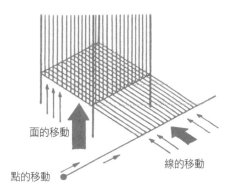

面的移動

點的移動

線的移動

而原動也常常蘊含了能量，就如二點之間會相互產生張力（Tension）一樣：

線與線之間的張力，則會形成一個方形或矩形。

而一個點和一條線之間，藉著張力的互相作用，會產生一個三角形。

當然，張力的表現可以十分繁複。由線所形成的面或量看來，線愈密，則其張力也愈強。

除此之外，克利還意識到線的運動性質，是繪畫中一項十分重要的因素，那就是時間。比如下列的這條曲線：

可以在其上增加一些活潑的線條，提高其活動量：

或者增添一些情趣，讓這條線自己蜷縮起來：

根據以上的原則，逐步推展開來，可以得到更多樣而且豐富的線條，然而相對地，過度繁複，也會使線條陷入瑣碎而模糊的泥淖：

當然，豐富或單調的感覺，完全繫於畫家自己的感受，過份豐富，會失去力量的展現（Effective Power），控制得宜，藉由這些路徑，便可逐步跨入詩的境界，發展出較為龐大的畫面，其中，時間是一項重要的因素。透過時間和活動，一條線可以加以緊縮或引導，使其通過一個一個的點，發展成一種形（Figure）──矩形、三角形或圓形：

克利也認為：「兩個以上的圖形關係，其結構是由自然律（Law of Nature）所支配，而韻律則在自然律的支配下產生。」我們先試想下列這兩種最基本的符號單位：

將多個符號單位組合起來，會產生許多的圖形（Hierachy），這些圖形只要設計得宜，便會產生韻律，例如：以累積的形式加以排列：

或以交換的形式加以排列：

或者讓兩個一組的圖形對襯排列：

當然，也可以轉變一下這些圖形的方位：

我們試著以另一種符號來組合，會產生另一種不同的結果，其基本要素為：

轉變其方位後，會得到下列的變化：

堆砌 accumulated

反射　reflected

不同的位置　in different positions

　　在做這些可能性的設計組合時，克利還不時地提醒我們：「不要去想形態，只要去想它的形成。」從這些基本的形態中，不僅可以產生靈感，也可以忘掉一些瑣碎的細節。克利認為：要創作出最好的圖畫作品，一定要從一個象徵的基本形態開始，例如：以堆砌或反射的方式，或以不同的位置加以組合的圖形：

　　而這些重複的圖形，便會產生韻律：

　　或者用不同的配置來產生旋律：

　　由這類自由組成的元素，所應用創作出的典型作品，如《麥田裡的花》（Flowers in a Wheatfield）和《航帆》（Sailing Boats in Gentle Motion），是最著名的關於韻律的構圖。

帆船

麥田裡的花

而克利所謂的「純粹繪畫」的表現，也就意昧著要避免任何的摹仿。他相信繪畫是潛意識的顯現，必須掙脫物象的思維過程，透過藝術的思考分析，才能展現畫家的純真。所以任何圖象的產生，不管是點或線，都要從最單純的形態開始，逐漸形成複雜的路徑，添加補助線也是一種方式：

這些動線，依形態的不同，可以給我們許多不同的感受，例如可以形成音響，就像譜寫交響樂一般：

保羅·克利，《徵兆》，1927年

至於「空間」是克利的另一個重要理論，它屬於透視的一環。克利認為：「空間必須依物體的計量（Measurement），透過人們的視線而決定。動態植基於一個垂直的構造上，引起向左或向右的移動；而水平則在表示高度。畫家在畫布上所要表現的思想（Vital Domain），繫於畫面

中垂直與水平之間的協調與平衡
關係。」其次，另一個重要的因
素，則是「色彩的明暗度」。讓
我們來看看下面這張圖示：

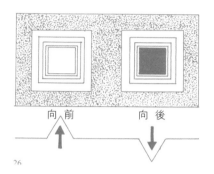

向前　　　　向後

黑、白、灰三種色彩的交互
運用，可以產生前進後退及重量
的感覺，使內在和外在的空間分
離開來：

度量方法　By meaurement

重量方法　By weight

內在和外在的空間感覺。

當然，空間的感覺還得依色
彩的對比、線條的疏密而產生不
同效果。

保羅·克利的對位法：單獨的部份和重疊的部份。

表現空間的方式，並不拘限在黑與白，也可以從其他高明度的顏色開始，運用各種漸層的方式來表現時空。

綜觀從古到今的畫家，對於表現自然的闡述，多過對自然的感受，因此使許多作品缺乏內涵與深度，只停留在「視覺經驗（Visual Experience）」上。克利對自然的觀察則截然不同，必須先控制定律，讓心靈走入自然的深處，這樣觀察到的自然才會透明、單純。

所以在克利的心目中，藝術的定義是：

「畫家必須以大自然為橋樑，將大自然的物象形態轉變成神秘的符號（Hieroglyphs），才能稱為藝術。」

創作的誕生，可以直接描繪，也可以找出其象徵符號，無論如何，克利的繪畫理論，已經為我們的思想和大自然之間，搭起了一座通暢無阻的橋樑。

前・言

　　《克利教學筆記》德文原文本出版於1925年，英譯本出版於1953年，是最早出現的翻譯版本，此後不斷被譯成各種文字，流布全世界，當然也被譯成了中文，影響著中國的畫家們。時至今日，該書仍是美術教育家們的權威性參考書籍。

　　閱讀《克利教學筆記》，有助於我們瞭解克利對待自然和藝術的態度，從而深入理解他的繪畫，因為他的繪畫之中，包含了對於某個美學問題的探索與答案，也呈現了對於藝術原理的巧妙應用，這種看似透過探索自然與宇宙而有所領悟的藝術原理，彰顯了克利的非同尋常之處。

　　對於當代設計和藝術而言，克利具有重大的地位與意義，英國藝術史家赫伯特・裏德（Herbert Read）在《現代繪畫簡史》中精闢地指出了克利對於二十世紀藝術的影響：「克利的影響並不是表面

的：它深入到靈魂的源泉之中，而且像我們文化的中心的酵素一樣，仍然起著作用。……如果開始於二十世紀上半期的新的藝術時代，可以在創作的自由之中發展的話，那麼，克利的繪畫和著作將必然是發展中的主要的汁液和衝力。」（引自上海人民出版社1979年版的《現代繪畫簡史》第105頁，劉萍君譯）實際上，如果我們回顧現代藝術的發展，也會不斷應證裏德的推斷多數是正確的。

在現代人眼中，克利所研究的物件可能是具體的、微小的，甚至是簡單的，但是其觀察的角度、認識的深度、觸類旁通的理解力，以及切入藝術的闡釋點，都會引發人們更加宏觀的哲學思考。應該說，從當今時代來看，超越具體的範例、增強普遍性的認識和個性化的表達，才是我們閱讀《克利教學筆記》所應有的收穫。

自然觀和哲學的理念與藝術的探索相結合，也是當代藝術的一個特徵，許多當代藝術家，仍在克利指出的藝術道路上孜孜以求。因此，再次翻譯出版克利的筆記，一方面是向這位藝術大師致以敬意，一方面希望人們可以從中獲得新的啟發和教益。

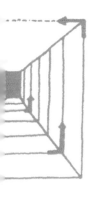

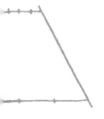

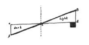
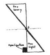

引·言

茜碧爾·莫霍利·納吉

「對於藝術家而言,與自然的交流依然是最基本條件。藝術家是人;他本身是自然的產物,是自然空間中自然的一部分。」*

保羅·克利於1923年寫下這句話,表達的是一位極富創造性的藝術家其肺腑之言,他的靈感既來自於繪畫,又來自於音樂。

早在學習書寫和建築之前,人類就學會了繪畫和舞蹈,對於形態(form)和音調的感覺更是來自原始的遺傳。保羅·克利將這兩種創作衝動融為一種新的表現方式,他的形態來自於自然,從對形狀和迴圈變化的觀察中獲取靈感,但是只有當這些形態代表一種體現出與宇宙之間關係的內部現實時,它們才產生了意

* 引自保羅·克利所著的《研究自然之路》。

義。眼睛、腿、房頂、航海、星星……，人們對於外部特性的地點和功能有一種共識，在保羅・克利的圖畫中，這些事物都成為指引著方的燈塔，從表面深入到精神層面的真實。如同魔術師通常使用人們最熟悉、最常見的東西（例如撲克牌、手絹、硬幣、兔子……等等）變魔術一樣，保羅・克利在全新的關係中使用慣常的物體，將未知呈現。

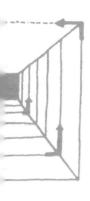

20世紀初葉的表現主義藝術家和立體派藝術家，已經對學院派自然主義的有效性提出質疑，他們通過心理學和X光式的分析，力圖使自己的繪畫能夠透過表象揭示本質。但凱爾希納（Kirchner）和柯克西卡（Kokoschka）精神複雜的人物肖像，或是布拉克（Braque）和畢卡索（Picasso,）同時描繪多樣觀點的形態，都是靜止地呈現於畫布的分析式表現。

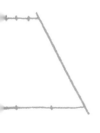

然而，克利的人像和物形不僅如同通過螢光鏡透視般透明，它們還存在於充滿點、線、形體、箭頭、有色波紋……交叉電流般的磁場中，畫布上出現的主體與其他物體之間關係的不斷改變，猶如交響樂的曲子般生動。例如，《吱吱叫的機器》（Twittering machine）中的一隻漂浮於空中的鳥，就因它與傳送帶、曲軸和音符的關係而不同於所有其他的鳥。克利忠實於自

己，承認「與自然的交流」是其作品的精華，但是他所有真正的創作，其實都是「從無到有」。

這種表面上的反差，透過取之不盡的原創性和「從無到有」的精神層面追求而得以釋然。在克利的作品中，光的影響是一種繪畫構成，使用可識別的自然形狀為媒介。在1921年創作的《房間及其住戶》中，地板、窗框和門均可辨認出來，同時依稀可見一位婦女和一個兒童的臉，但他們只是線、箭頭、反光、模糊物體的參考點而已，通過直覺體現出人與房屋之間的神祕關係，這種關係決定了文明發展的進程。

如果說有哪一位藝術家能夠瞭解所處時代的視覺表現理想，那必定就是保羅·克利，在他1940年去世之前，現代藝術史上的地位就得到承認與肯定。

關於克利的展覽和出版物不斷推出，可以大膽推斷，克利將與塞尚、畢卡索一樣，成為本世紀作品複製最多、被詮釋最多的畫家。但很少人知道保羅·克利不僅僅是位畫家，他的「與自然交流」理念所產生的影響，遠遠不止於將所見物象轉為形態這樣簡單，而是由此衍生了一種哲學概念，以及感受世界的移情作用，讓人懷著愛和謙恭對待所有事物。克利在很年

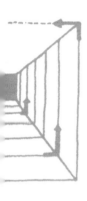

輕的時候已將自己的藝術定位為「注重微小事物」，透過視覺世界的微觀探索，他對宇宙的微觀世界充滿了崇拜——這就是他的革命。

　　自文藝復興以來，學院派藝術一直追隨著亞里斯多德的演繹法則，即從理想的美與傳統色彩總體廣泛的原則，將反映的事物加以演繹。保羅‧克利以感應替代了這種演繹，通過對形體和相互關係最小表現形式的觀察，他所得出的結論是——自然秩序的偉大——那些自行運動和被迫運動的能量和物質，與創造符號具有同樣的重要性。他熱愛自然活動，因此他瞭解自然活動在宇宙體系中的意味，而憑藉真正熱愛自然的直覺，他瞭解自己所熱愛的事物，同時深入探究所感受到並予以分析的現象，直至其內在意義體現得明白無誤。保羅‧克利將科學和藝術融合並精確地插上了直覺的翅膀，這就是他希望自己的學生能領悟到的東西。

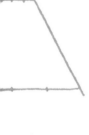

　　作為畫家的保羅‧克利，開始情不自禁地傳授自己的思想。「教」這個字源於哥特（Goth）用詞「taiku-sign」（意即「表達」）。教師是一位符號的詮釋者，使命是觀察大眾所未注意到的事物，當華特‧格羅佩斯（Walter Gropius）制定德國包浩斯教學大綱時，

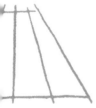

他特別重新賦予教師一詞的基本含義。在該學校教過書的康丁斯基（Kandinsky）、克利（Klee）、費寧格（Feininger）、莫霍利‧納吉（Moholy-Nagy）、施萊默（Schlemmer）、亞伯斯（Albers）等都是視覺的詮釋者，他們將視覺作為基本光學和結構秩序的體現。幾個世紀以來，這些學科因文學比喻的發展而顯 得微不足道，在這些先驅之中，保羅‧克利主動承擔起為研究自然符號指出新途徑的任務。

「通過思考光學──一種物理現象，自我體會到一種對內在本質的直覺結論。」學習藝術的學生將不只是一架精密的照相機，藝術類學生必須體認自己「不僅是地球之子，亦是宇宙之子，更是萬星之星。」，而所受的專業訓練僅僅是記錄客觀事物的表面。

思維如此流暢、直覺感官如此敏感的頭腦，是不可能寫出一本學院派教科書的。保羅‧克利所能夠做的只是在紙上留下指示、示意、暗示，如同他繪畫中精緻的彩色點、線所發揮的作用一樣。《克利教學筆記》是保羅‧克利誘導性視覺的抽象體現，在此書中，自然物體不僅具有二維，它還擁有「raumlich」（空間），通過筆記的四個部分與物理

和觀念空間理念相關聯：

成比例的線和結構
維與平衡
引力曲線
運動和色彩能量

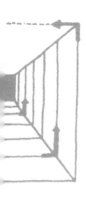

筆記的第一部分（I·1——1·13）介紹了靜態點
到線性動態的轉變。線是點的延伸，行走、劃圈、創
造消極空白和積極填充的平面，可以像對待音符或解
算數題一樣進行線節奏的衡量，讓線逐漸成為所有
結構比例的衡量物。從歐基里德（Euclid）的黃金分割
（Golden Ratio）（1·7）到韌帶和腱、水流和植物纖維
的能量線條。筆記四個部分中的每一部分都有一句話
定下基調，這句話看上去似乎是不經意寫出，沒有具
體觀察理論的浮華傲慢，但每章中的這一句話均指出
了從個別到普遍的發展道路。

關於「成比例的線和結構」的第一部分，可濃
縮為一句簡潔的說明：

「純粹性重複，因而是結構性重複」（1·6），
以寥寥數語揭示出垂直結構的本質是線單元的重複
累積。

筆記的第二部分（Ⅱ・１４——Ⅱ・２５）討論「維與平衡」，以線畫出的物體與人眼的主觀能力有關。人利用自己的能力在空間自由移動，體驗自己的光學歷程。

鐵軌枕木是什麼？以規律的間隔體現的功能性交叉光束。確實如此，但它們還是能夠從上百個不同角度（Ⅱ・１５）三維切割的無限空間的細微部分。人憑藉兩條不穩定的腿勉強維持平衡，以視錯覺/幻覺為安全裝置。地平線是一個具體事實，而地平線作為一種想像中的安全帶，必須獲得人的信任，這在走鋼絲的人和他的竹竿之例中得到充分體現（Ⅱ・２１）。純物質的秤的平衡與純心理的明暗平衡、失重與深色相對應（Ⅱ・２４）……這一章節的關鍵字是：「非對稱平衡」（Ⅱ・２３）。它指出，「兩部分的相互相似性」這一關於對稱的舊定義，已經被「使不平等但相等的部分成為平等」的定義所取代。維本身沒有意義，但形態被武斷地擴大至高度、寬度、深度和時間，眼睛和大腦的平衡與分比例能量，管理這種物體朝向平衡與協調發展。

筆記的第三部分（Ⅲ・２６——Ⅲ・３２）涉及

人在空間中看待自己和物體的能力所帶來的壓力，以及地球引力給這種衝動強加的限制。繼關於線性延長的筆記第一部分以及關於維形態平衡的手冊第二部分之後，介紹了在人的眼睛視平線上下注意到的運動。

加粗線／豐滿線（Ⅲ・２６）是人與地心相連的臍帶，它標誌著人對飛翔渴望的悲劇性終止，它還標誌著堅實與節奏，以及休息時可確認的方向。下落的石頭、飛上天的傳單、空中的流星（Ⅲ・３０——３２）都是自然動態，其進程已由地球吸引力曲線決定。克利在結束時指出：「但是，有些區域的法則不同，並有新的符號，標誌更為自由的運動和更為動態的位置。」他僅僅對取代現象世界及其朝向地球之命運的純粹精神動態的存在做了暗示，將吸引他的自然主義定義為深不可測的象徵主義。因此，第三部分的核心是從觀察到直覺的過渡，利用可能是克利最深層的智慧做出了公理性定義：

站住了，千萬不要趴下！

結束的一章（Ⅲ・３３・４３）引導學生瞭解創造光感的動力，這種力量可以是活躍--移動的，或者

是彩色--熾熱的。柏拉圖認為，文化內涵是一物體的內在精華，與明顯的外部形態完全不同；而亞里斯多德在定義創造形態的物質構造概念時，使用了含有圓滿實現、生命的原理、圓極、實體、生機等等含義的 entelechy 一詞。

保羅‧克利保持自己的內在教條，展示了最重要物體的內在精華和形態形成的原因，例如利用旋轉離心能量挑戰吸引力的陀螺頂部（IV‧33），或射程受到地球引力阻撓的羽箭（IV‧37），「就愈渴望運動，而不是動力！」那種將羽箭送上射程的思想和意圖，類似於文化內涵的超機械力量。保羅‧克利像一位將緊張動作化為遊戲動作的嫻熟舞蹈家，通過自然現象和純粹概念的互換來介紹他的新自然主義。實際上，箭的中點和舵的比例關係（IV‧38）是嚴格機械地計算出來的，在計算象徵箭頭軌道時也同樣精準。為了克服人類對阻力的恐懼，將目標定為「略微超出常規——超出可能的情況！」最後的決定則取決於人製造能量的意願，「上升舵的拉力越大，升得越高；下降舵的拉力越大，降得越快。」

筆記的最後總結提道，只有在色彩和動態溫度的領域，能量沒有止境。換句話說，可稱為無限

運動的是一種無止境自我轉變，僅存在於色彩的啟動，在純黑和純白的熱對比之間移動（IV·40），其動態含義為極熱與極冷。

第一頁開始時，點從靜態進入線的延伸，而本書的最後六幅圖則完成了這個週期。點的發展貫穿筆記全書：

因地球和世界、機械定理和想像視覺的反作用力而轉變，而且點最終在中心找到了平衡，這個中心不再指向任何地方，僅以統一多元化的形式存在（IV·43）。結論是克利所稱的「resonanz verhaltnis」（共振比例），即無限、外界概念和內在展望中的有限反響。自然世界中「看到」和「感覺到」這種雙重真實的體驗，推動著學生朝向「以新的自然方式、作品的自然生成，以及自由創造的抽象形式代替說教的原則。在作品的創作過程中，會出現或他會體驗到『神來之筆』的感覺。」

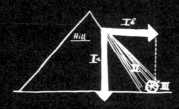

教學筆記

德國包浩斯學校的理論指導課
一段教學的初步計畫

I

圖 1：為畫線而畫線，主動畫出的一條線，自由地移動，沒有目的。移動體是一個點，不斷向前挪進。

圖 2-3：同一條線，伴有其他輔助線形。

I

圖 4：同一條線，環繞而行。
圖 5：兩條輔線，繞著一條想像中的主線前行。

圖 6：主動畫出的一條線，其行動受固定點的約束。

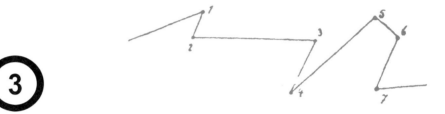

圖 7：一條中性線代表兩項內容：點的延伸與平面效果。

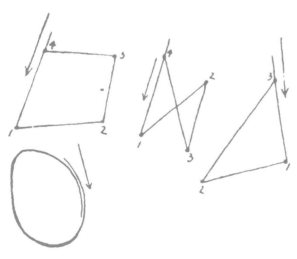

在創作過程中，這些圖形擁有線性特徵，然而，完成後線性特徵被平面特徵所替代。

圖 8：因積極平面而形成的消極線條（線延伸）。

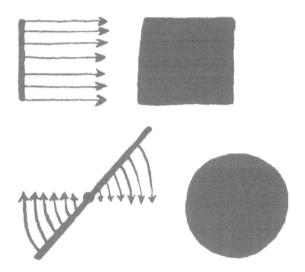

消極角線與消極圓線在平面形成中變得積極。

總結（圖9-12）

例一

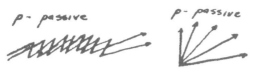

〈passie：消極〉

圖 9：積極線條，消極平面；線性能量（因），線性影響（果），次平面效果。

例二

圖10：中性線條，線性能量（因），平面影響（果）。

例三

圖 11：積極平面，消極線條；平面能量（因），平面影響加次線性效果。

三種配合

圖 12：積極（主動）、中性和消極（被動）等術語的語義注釋：

積極：樹倒了（人用斧頭砍倒一棵樹）
中性：樹倒下（人用斧頭砍樹）
消極：樹在被砍倒（樹被砍倒了）

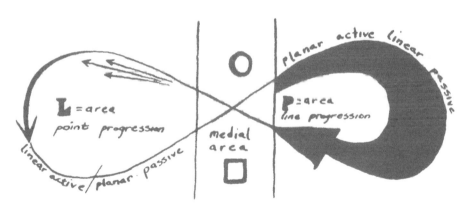

〈area：面〉　　　　　　　　〈medial area：中性弧〉
〈planar：平面〉　　　　　　〈line progression：線性進〉
〈active：積極〉　　　　　　〈planar passive：平面消極〉
〈passive：消極〉　　　　　 〈linear action：線性消極〉
〈linear：線性〉

6 結構（分段銜接）

圖13：最原始的結構節奏，基於同一單位自左至右的重複，或自上至下。

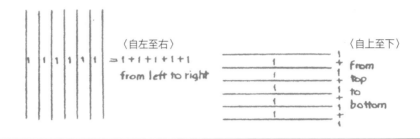

圖14：節奏自左至右與自上至下的雙重運動，形成非常原始的結構。

圖15：此節奏更為複雜。其主題為：一加二（1+2）。

以十進位體現的1 t 2 – 2 i - 2

以重音體現的 1+2+1+2

如果 1+2+1+2 由（1+2）+（1+2）所替代，它等於 3+3+3+3，則成為基本主題的另一種重複。

量化結構　向二維空間發展（象棋盤）

圖 16：橫向與縱向總合

11+10+11+10+11+10=（11+10）+（11+10）+（11+10）= 21+21+21 = 1+1+1

〈橫向總合〔二維〕柱狀動力〉

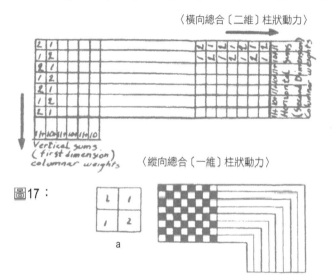

Vertical sums
(first dimenyon)
columnar weights

〈縱向總合〔一維〕柱狀動力〉

圖17：

a

圖 17：如將 17a 視為有 6 個值的單位，則得出圖 17 的以下數字：

純粹重複，因此結構明確。

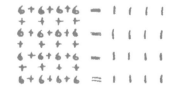

圖 18：從對角看到了兩維結合

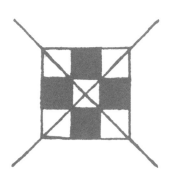

圖 19：線性變化

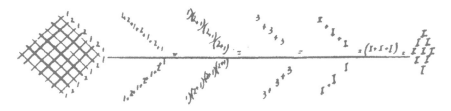

圖 20：由於這些數位是按照重複原則安排的，可以隨意添加或移出
任何部分，節奏特性不會改變。

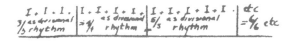

〈as divisional rhythm：作為可分節奏〉
〈ctc：等等〉

因此結構特性是可分離的。

個體銜接

與結構單位相反，個體（或抽象）數字分段無法被減少為 I，但必須停留在比例上。

如 2：3：5
或 7：11：13：17
或 a：b＝b：（a＋b）（黃金比例）

⑧ 自然界的材料結構

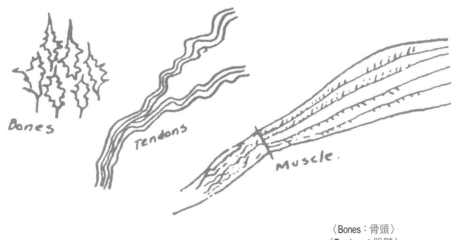

〈Bones：骨頭〉
〈Tendons：肌腱〉
〈Muscle：肌肉〉

圖 21： 自然界的結構概念：

物質中的最小能識別實體的分組：

骨質為細胞狀或管狀。
韌帶結構是彎曲性的纖維網。
肌腱是肌肉的結締組織的延續，因紋理不規則而強壯。

9 運動的自然有機構造──
動力意志與動力執行（超物質）的結合

圖 22：骨頭協調形成骨架。

即使在休息狀態下，骨架也需相互支撐。
韌帶發揮輔助骨架的作用，可以稱為功能層面的一種輔助功能。
運動神經組織的下一步，從骨骼到肌肉。
肌腱介於兩者之間。

 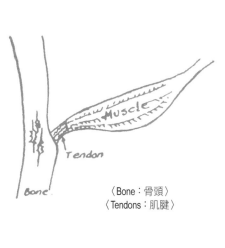

〈Bone：骨頭〉
〈Tendons：肌腱〉

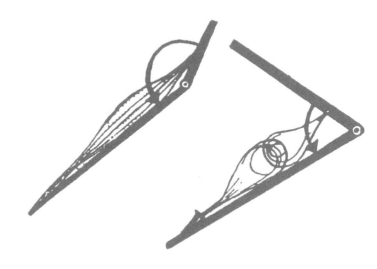

圖 23：肌肉與骨骼之間有何關係？

肌肉利用自己收縮或縮短性質，使兩根骨頭形成一種新的角度關係。
如果進一步考慮運動組織領域，就能理解骨骼、肌肉與介於其間的
肌腱的關係。

如果肌肉做出決定，則兩塊骨頭之間的位置必須改變。

肌肉功能取代骨骼功能。若與肌肉功能相比，骨骼功能是被動的。

骨骼在靜態與運動時均支撐總體組織。

肌肉的功能更強，因為它們並肩行動。

一個彎曲，另一個伸展。

僅有一根骨頭時，一事無成。

當然，肌肉功能的獨立性是相對的。這僅體現在與骨骼功能的關係上。
實際上，肌肉並不獨立，它服從於大腦發出的命令。肌肉本身並不想採取
行動，最多它只能服從。

我們可以將大腦傳輸命令比喻為發電報：神經具有導線的作用。
圖24以玩具盒的方式說明命令與服從的關係。（結構與單一關係）

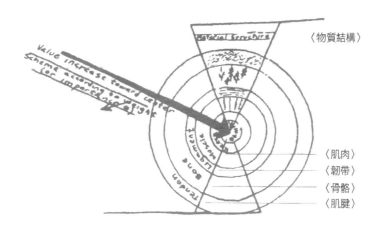

〈相關值根據朝向中心的距離按重量〔或重要性〕增長〉

※ 此圖根據重量或重要性進行安排，越接近中心，相關值越大，大腦就會占最多
　的空間擴展的〔外圍〕部份，而運動中樞能力的位置則反。

⑫ 練習 （基於三分法）

第一器官積極（大腦）
第二器官中性（肌肉）
第三器官消極（骨骼）

1_ 圖 25：水車與錘子

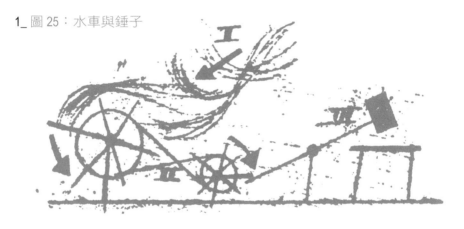

I. 瀑布（積極）　II. 輪子（中性）　III. 錘子（消極）

大輪的鼓式制動器　　　　　　　小輪的輻條

傳送帶

2_ 圖 26：水車

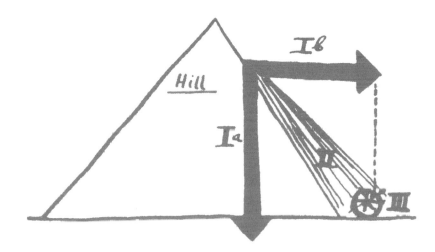

I. 兩種能量：（1）吸引力，（2）障礙山（積極）

II. 到能量 1a 和 1b 的對角力：瀑布（中性）

III. 旋轉的輪子（消極）

3_ 圖 27：植物

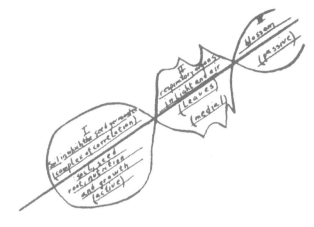

I. 使種子發芽的土壤：土壤、種子、根、營養、生長（積極）
II. 在光和空氣中的呼吸系統：葉子（中性）
III. 花（消極）

4_ 傳播（無圖）
I. 雄性器官——花藥（積極）
II. 攜帶花粉的昆蟲（中性）
II. 雌性器官——果（消極）

5_ 圖 28：心臟循環系統：
I. 心臟泵血（積極）
III. 流動的血液（消極）
II. 肺部收到血液並參與輸送、轉化（中性）
I. 心臟泵血
III. 血液流回心臟——始發點

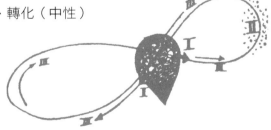

 產生　　　　　　**接受**

圖 29：這項工程是磚磚疊起而成
（加法）或片片拆卸而成（減法）

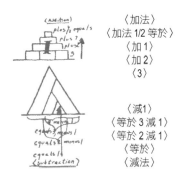
〈加法〉
〈加法 1/2 等於〉
〈加 1〉
〈加 2〉
〈3〉

〈減1〉
〈等於 3 減 1〉
〈等於 2 減 1〉
〈等於〉
〈減法〉

疊搭和拆卸的這兩個過程均有時限。

生產活動一開始，就發生了第一次反運動，即接受的最初運動。這意味著：創造者控制著產品的品質。人類活動這種工作（genesis-創世紀）既有產生，也有接受。這就是延續性。

在生產方面，創造者的生產力有限（受限於兩隻手）。

在接收方面受到眼睛感知局限性的限制。即使對一個小的平面而言，眼睛也有局限性：它的目光不能同樣觸及所有點。眼睛活動必須如「吃草」一樣，點點突破，抓到表面的各個部分後，將其傳送到大腦，由其收集並以儲存。

眼睛的注意力會沿著自己的行程走。

(14) 維（圖 30）

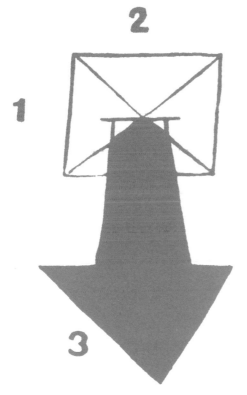

1.維：左（右）
2.維：頂（底）
3.維：前（後）

15 二維

圖 31-33：
作為光學錯覺添
加的第三維。

（圖 31：ａｂｃ）
ａ）眼睛從正面看到的兩條平行線
ｂ）從正面看到的鐵軌
ｃ）從偏轉視覺角度看到的兩條平行線

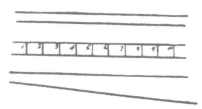

ｄ）從側面看到的鐵軌，鐵軌自後向前
作為透視延伸的衡量（圖 32）

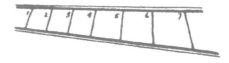

ｄ）從正前方看到的鐵軌（圖 33）

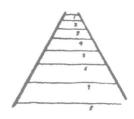

16 三維運作（圖34）

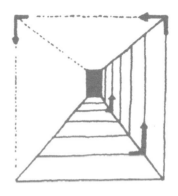

17 垂直線

圖 35：鐵路枕木，從正面看。遠處的
　　　枕木與近處的等分。

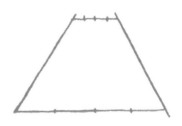

圖 36：以與鐵軌平行的線，表示視覺
　　　角度延伸。強調正面的直線
　　　（與枕木有垂直關係）。

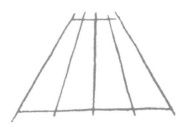

垂直線（續）

（觀察者）自左至右，移動與物件（subject）相關的垂直軸線。

圖 37：對象左移。　　　　　圖 38：對象右移。

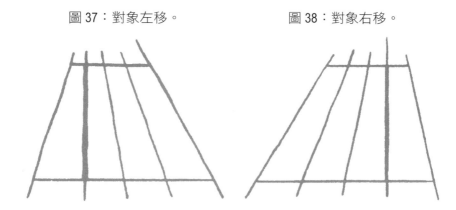

垂直意味著平面上的邏輯方向。

II

19 水平線

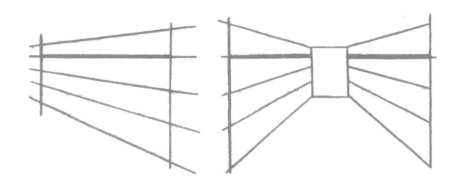

圖 39：水平線標誌著對象的成比例 高度。

圖 40：一條連接所有空間點、高度 與眼睛平行的線，被稱為視 平線。

水平線存在的論證

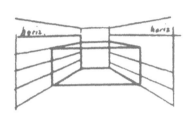

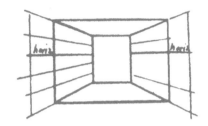

圖 41：插入的空間框架，使該物件產生一種從平面上觀看的感覺，因此，這個平面應在其視平線以下。確實，水平線在其上。

圖 42：插入的空間框架，使該物件產生一種平面內的透視感，因此，這個平面應在其視平線以上。確實，水平線在其下。

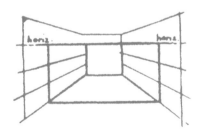

（horiz：水平線）

圖 43：但是，在此例中，眼睛既不是從上、也不是從下看空間框架的上平面。平面僅以一條水平線的形式呈現，因此，這條線應與視平線持平。確實，平面的上邊緣與水平線重疊。

20 再談垂直線（續）

為什麼圖 43 代表房子的一堵牆看上去
不正確呢？從邏輯上看沒有錯誤，下
方打開的窗戶比上方的離眼睛更近，
這意味著從透視角度看，它們「更
大」。但是，如果將其視為地板的圖
案，也很容易被接受。因此，這張圖
片不是邏輯上不正確，而是心理上不
接受。因為每一個生物，為保持自己
的平衡，都需要堅持實際上看去是垂
直的投射印象。

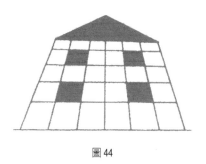

圖 44

21

圖 45：走鋼絲的人與他的杆子。水　　圖 46：水平線：水平線為假設。
　　　平線。水平線為實線。

垂直線表示一條直路、直立的姿勢或一生物的位置。水平線表示他的身高
和他的視野。二者均為完全實在、靜止的事實。

22 天平（圖 47）

走鋼絲的人強力重視自己的平衡。他會估量兩頭的重心。他如同一架天平。

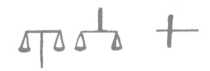

一架天平的實質在於垂直線與水平線的交叉。

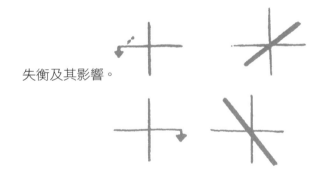

失衡及其影響。

通過砝碼得到修正，以及由此產生的反效果。

這兩種影響的結合，或對角交叉（對稱平衡恢復）。

㉓ 不對稱平衡

圖 48：符號

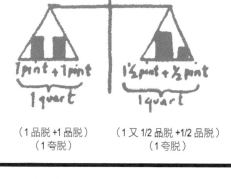

（1 品脫 +1 品脫）　　（1 又 1/2 品脫 +1/2 品脫）
（1 夸脫）　　　　　　（1 夸脫）

平衡受干擾　　　平衡恢復

圖 49：

a）長度：

b）重量：淺 深 淺 黑 深（圖中英文從左到右）

c）特性：紅 藍 紅 黃 藍（圖中英文從左到右）

24 對圖 23 的進一步解讀

圖 50 a：由於重黑色超載，AB 軸從 a 降至 A，並從 b 升至 B。原始水準位置原為 ab。C 點作為軸 ab 和 AB 的一個共同支點。將此轉過來後，左邊的深色現低於右邊的淺色。為了恢復平衡，給右邊淺色添加黑色。

也可解釋為：當我向左跌倒時，伸手向右以防摔倒。

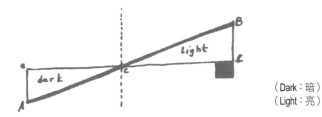

（Dark：暗）
（Light：亮）

圖 51b：我上身太重了，導致垂直軸朝左傾斜。如果我不及時向外邁開左腿擴大基底的話，我將會跌倒在地。

（Too heavy：太重）
（Too light：太輕）
（Equalization：平衡）

 塔的建造

圖 51：石頭 I 疊在基石上。這有可能朝左失衡。為平衡起見，製造新的干擾，石頭 II 被加到右邊。依照這種模式，石頭 III 向左拉力，石頭 IV 進入均衡並向右拉，直到最後拱頂石建立起最終的平衡為止。

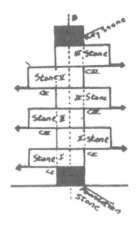

（Key stone：拱頂石）
（Foundation stone：基石）

圖 52：P1、P2、P3 等都是推翻石頭的樞紐點。它們之間有一條線相互連接，圍繞垂直軸形成鋸齒形圖案。

26 地球、水與空氣

圖 53：靜態地區的標誌為跌落「位置」和平衡。

跌落目標是地球中心，所有實際存在的事物都被地心引力固定住。但也有的地區遵循不同的定律和新的符號，象徵更為自由的活動和動態位置。

水和大氣層是過度區域。

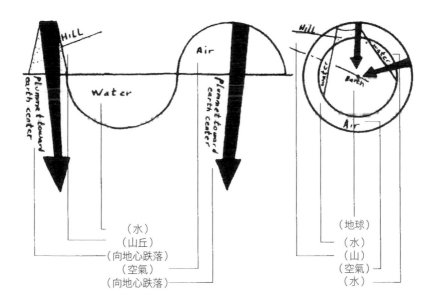

（水）
（山丘）
（向地心跌落）
（空氣）
（向地心跌落）

（地球）
（水）
（山）
（空氣）
（水）

㉗ 空氣

圖 54：從一個陡峭的角度射出的
　　　一顆子彈，在空氣中上升時
　　　減少能量；它轉過來向地面
　　　跌落時能量加速。（寬泛意義
　　　上的連續性）

㉘ 地球（山）

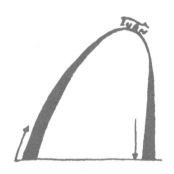

圖 55：爬樓梯的人，一步步往上走時
　　　增強能量。（嚴格意義上的連
　　　續性）

㉙ 水

圖 56：一個游泳的人擺腿動作的節
　　　奏。（寬泛意義上的連續性）

30 地球（山）和空氣結合

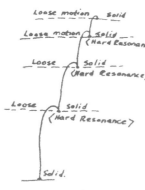

〔loose motlon：寬泛意義上的動作〕
〔solid [Hard Resonance]：嚴格意義上的共鳴〕

圖 57：一塊石頭落下。它不斷加速，彈下陡峭的山坡。（部分寬泛、部分嚴格的連續性）

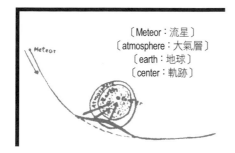

〔Meteor：流星〕
〔atmosphere：大氣層〕
〔earth：地球〕
〔center：軌跡〕

31 空氣

〔cool：涼爽的〕
〔warm：暖〕
〔less warm：不太暖〕
〔verry warm：很暖〕

圖 58：氣球從一個溫暖處升入到涼爽的空氣層，之後進入一個更熱的氣層，最後進入非常熱的區域。（寬泛意義上的連續性）

33 宇宙與大氣結合

圖 59：一顆流星沿著自己的軌道運行。由於被地球吸引，它脫離了自己的航線、穿越到地球大氣層。作為流星，它幾乎逃脫不了永遠受地球支配、之後進入平流層移動，逐漸冷卻並消失的命運。（寬泛意義上的連續性）

運動中的形態符號

陀螺

圖 60：一架沒有支撐的天平，如接觸點被減至一點，就會失衡倒下，即使它
　　　的重量已被小心分佈也無濟於事。

圖 61：左面圖是橫向回轉，將防止這個玩具倒下。右面圖是陀螺的原理。

圖 62：雙陀螺甚至會在繃緊的弦
　　　上跳舞而不會倒下。

 平衡

鐘擺

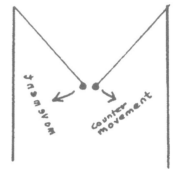

圖 63：使鉛錘搖擺而成為鐘擺。

圖 63a鐘擺的運動和反向運動形成運動的平衡。

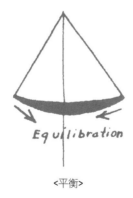

<平衡>

圖 64：帶有靜態固定點的鐘擺運動路徑。

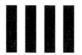

35 圓形

圖 65：後一種形態可以通過增加鐘擺在固定點的運動而擴大。這種源於導點形態的連續性觀察意義被轉成更大的移動形態。但是，最純粹的移動形態，宇宙的移動形態，只有通過消除重力才能產生（通過消除物質關係）。

圖 66：這一時刻是假設發生在鐘擺全力搖擺中的。鐘擺界定的圓圈是最純粹的移動形態。

圖 66a：鐘擺在一固定點的來回運動的必要性已經被排除。無論運動是自左至右或自右至左，新創建的形態均保持不變。

36 螺旋型

圖 67：改變半徑長度，再加上周邊的運動，就會將圓圈轉變成螺旋。半徑的延長創建了一個充滿活力的螺旋。半徑縮短逐漸縮小曲線，直到這一可愛的景象突然消失於靜態中心。運動在這裡不再是有限的，而方向問題再次變得重要。這個方向決定是脫離中心逐漸實現自由，還是愈來愈依賴於那個中心，最終導致毀滅。這是個生死攸關的問題，而決定取決於這小小的箭頭。

 箭

對箭頭的思考源於一種思想：我如何擴大我的覆蓋面？跨過這條河？越過這個湖？翻過那座山？

通過行動穿越物質和具有超自然空間的思維能力，人這種不時產生的希望與其自身局限性之間的對比，是人類悲劇之所在。 此力量強弱間的對比體現了人類存在的雙重性。一半插上翅膀，充滿想像，一半受到限制，腳踏實地，這就是人！

圖 68：向那邊走！

思想存在於地球與世界之間。人的覆蓋面越廣，他就越痛苦地感覺到自己的局限。他就愈渴望運動，而不是動力！行動就是具體的體現。

圖 69：向那邊走！

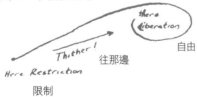

自由

往那邊

限制

箭頭如何克服摩擦阻力？好像無法實現無休止的運動。

揭示出：有始不可能無終。

聊以自慰的是：可以略微超越常規？或是超越可能的情況？

做插上翅膀的箭頭，實現自我滿足，努力瞄準目標，儘管你可能在射中靶心之前就已耗盡精力。

真正的箭頭的組成部分是：

箭杆　箭頭　箭羽（舵）

圖 70：象徵性的箭頭是方向，箭頭和箭羽一起指引方向。

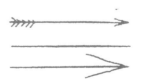

圖 71：箭頭－舵的長度相同，箭頭－舵
　　　距箭杆的角度相同，射程就會一
　　　路順利。[a = b；α = β]

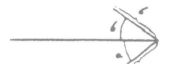

圖 72：箭頭--舵的長度不同，箭頭--舵距
　　　箭杆的角度不同，就會偏離射程

a < b

上升射程

α < β

<箭杆方向>

<飛行方向>

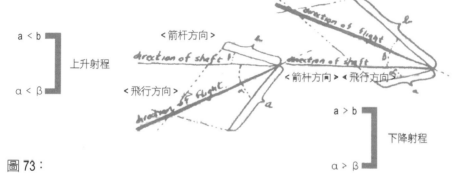

a > b

下降射程

α > β

圖 73：

上升舵的拉力越大，升得越高；

下降舵的拉力越大，降得越快。

<推測 A>　　　　　　　　　　<結果 A>

<推測 B>　　　　　　　　　　<結果 B>

圖 74：在現實物理世界中，每當地
球吸引力征服了舵的上升
力時，就會出現下降。因此
物理弧線結束時呈垂直線
（理論上朝向地心）。

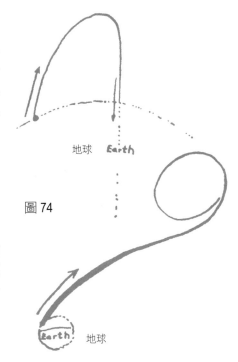

地球　Earth

圖 74

圖 75：與圖 74 相反的是，當宇宙的
弧度離地球越來越遠時，逐
漸擺脫限制，自由形成了一
個圓，或至少是一個橢圓。

Earth　地球

圖 75

40 黑箭頭的形成（圖76）

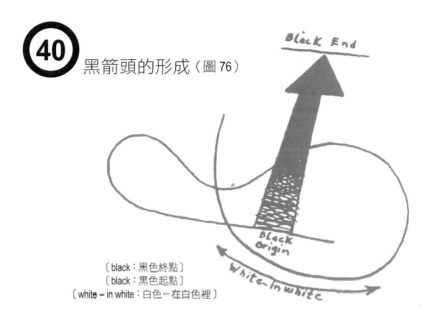

〔black：黑色終點〕
〔black：黑色起點〕
〔white – in white：白色－在白色裡〕

　　當一個特定的、或適當、或實際的白色，從附加的、替代的或未來的黑色收到強烈能量時，此箭頭就形成了。反之，為何不可呢？因為與泛泛常規相比，壓力更願與稀有特性為伍。前者對我們的影響完全是靜態和常規式的，而後者則呈現不同的反響，有一種推動作用；當然，箭頭總是朝著行動方向飛去的。

　　在兩種特性皆得到均衡安排的情況下，運動方向強勁，以至於模糊不清的符號（箭頭）都可能被消除。

　　當眼睛看到滿滿的白色，到處皆是、令人厭倦的白色時，已經司空見慣、無所謂了；但是形成對比的突然動作（黑色）的猛然出現令人眼前一亮，從而推向高潮，或走向這個動作的完成。

　　這種能量（從生產角度看）或能量來源（從接受角度看）的反響增長，對於運動方向發揮決定作用。

圖77：

黑箭頭（形成圖）

紅箭頭

熱箭頭
從熱到燃燒的熱箭頭

冷箭頭
滅火

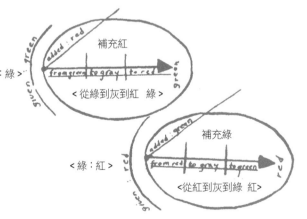

圖78：
綠－紅色箭頭
彩色的

補充紅

<綠：綠>

<從綠到灰到紅　綠>

圖79：
紅－綠色箭頭
彩色的

補充綠

<綠：紅>

<從紅到灰到綠　紅>

圖 80：彩色熾熱表（主要為從藍色到橙色）。

<綠：紅>
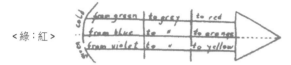

（從綠到灰，到紅）
（從藍到灰，到橙）
（從紫到灰，到黃）

圖 81：彩色冷卻表（主要是從橙色到藍色）

<給定：暖色>
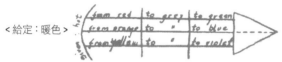

（從紅到灰，到綠）
（從橙到灰，到藍）
（從黃到灰，到紫）

運動的組織

前面各圖（圖 76--81）是為在構圖中加入移動因素而提出的建議。構圖本身：動力協調是一項錯綜複雜的工作，需要有很高的成熟性。對於這種構圖的常規，我們可以假設：朝向一種獨立、靜─動和動─靜實體發展的各種元素的和諧。只有當運動與反向運動相遇，或找到動態無限的解決方案時，這種構圖才完整。（關於第一種案例，見圖 82；亦見圖 65）

圖 82

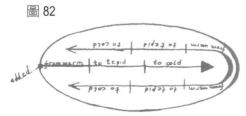

㊸ 無限運動，彩色

進入無限運動，運動的實際方向就無關了。我首先排除了箭頭。通過這個動作，加熱與冷卻就合二而一了。悲傷（或悲劇）就轉化為氣質，其中既含有能量，又包括反能量。

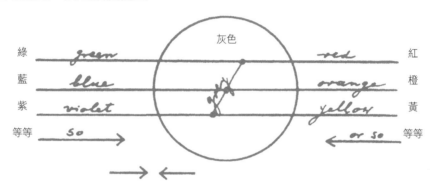

圖 83：最初，運動和反向運動：等等 --> 或 <-- 等等。在此情況下準備出一個中心──中心灰色。

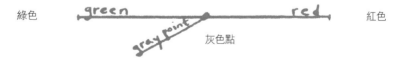

圖 84：灰色越純，其覆蓋面越窄，理論上僅限制在一個點之內。

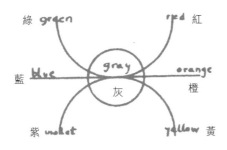

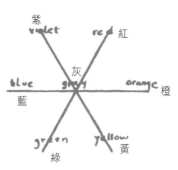

圖 85：在灰色點的左邊，綠色處於
　　　優勢；在右邊，在接近灰色
　　　點的地方，已經是紅色。因
　　　此，可以嘗試下圖。

圖 86：但是，無論如何，將綠紅和
　　　紫黃與藍橙做對比，是不合
　　　乎邏輯的。因此，在主圖上
　　　用斜線標出。

圖 87：現在看光譜的色圈，在此
　　　所有箭頭都多餘了。因為
　　　問題已不再是「移到那
　　　裡」，而是「四處皆
　　　是」，因而亦是「那
　　　兒！」

結 語
菈碧爾·莫霍利·納吉

　　行動中的線，指引著克利觀察的歷程，可以延長為圖形曲線的點，直至本素描手冊的最後一頁仍在延續。它激發讀者進一步展開探索，無論是空間、還是精神層面。對於希望就此展開探索的讀者而言，可以採用以下包含四個部分的完整計畫：

I.
線作為點的延伸
線作為面的定義
線作為數學比例
線作為運動軌跡的協調者

II.
線作為光的嚮導
線作為光的動機
線作為心理平衡

III.
線作為能量投射

IIII.
線作為離心和向心運動的象徵

線作為意願和無限的象徵

線作為顏色突變和運動協調的象徵

　　我們可以運用克利的思想來探索自己周圍無窮無盡的現象。「行走的線」可以產生韻律曲線，而任何表面均可通過由線連接成的點來定義。克利所提出的協調線性運動之例：骨骼和肌肉、血液的流動、瀑布，均可由鳥兒飛起的垂直延伸、潮汐的水準運動、樹木年輪的圓形韻律加以補充說明。每位學生對光的理解和幻覺，形成了自己的確定性框架，但是，當他觀察那些圖形時，是否喚起了他對實際高度、空間距離、前向運動、明暗對比的體驗？他真正看到的是什麼，而光學事實又是什麼？克利透過兩個箭頭、陀螺、流星定義了物件和含義，表現出對它們精湛與直覺的識別。其他許多實例亦拓寬了主題：例如，閃電既是科學體驗、也是情緒體驗，或日蝕的路徑，繩子拴成的秋千雖沒有鉤子固定，但同時又受到限制，帆和船頭奔行向前等。這些僅僅是暗示而已，說明在使用克利著作時，須如德國詩人諾瓦利斯(Novalis)的詩詞所示：

　　……讓粗俗具有意義，

讓司空見慣變得神祕，

將未知的尊嚴賦予平淡無奇，

使世間萬物充滿無窮的含義。

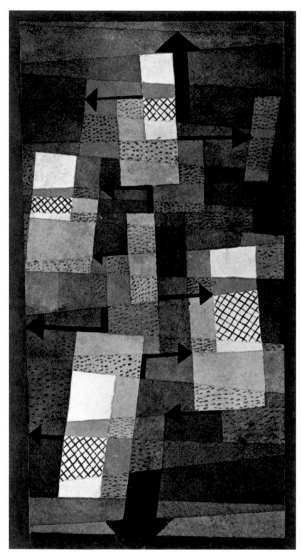

不穩定的平衡，1922年，水彩，34 × 17.5 公分，伯恩美術館，克利基金會

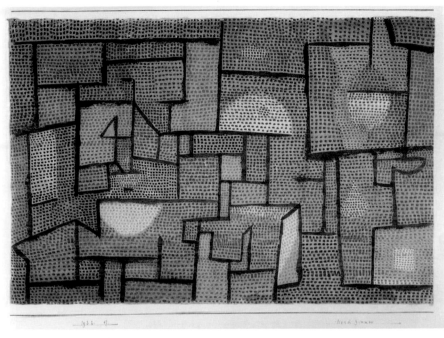

北屋，1932年，貼在卡紙上的紙、水彩，37 × 55 公分，伯恩美術館，克利基金會

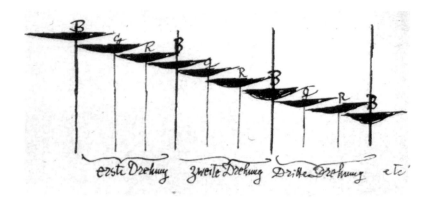

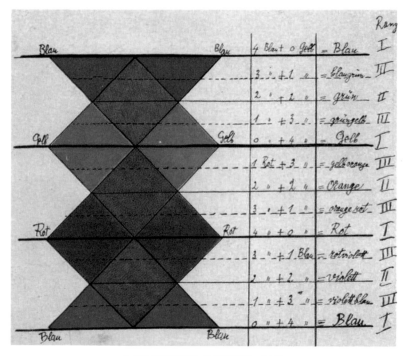

在包浩斯學院所作的課堂筆記，1921年

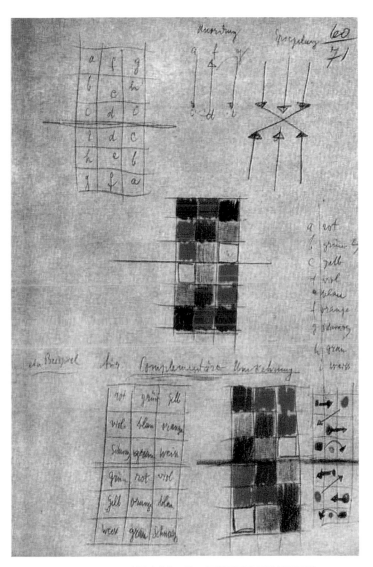

在包浩斯學院所作的課堂筆記，這一頁說明了色彩的協調關係。

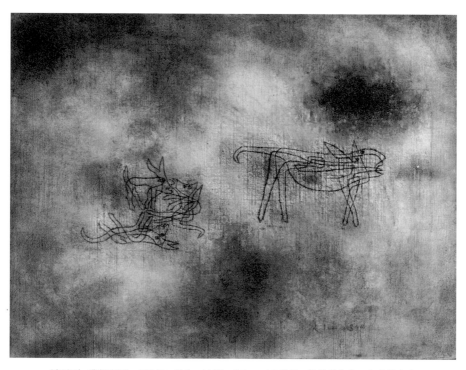

她吼叫，我們玩耍，1928年，畫布、油彩，43.5 × 56.5 公分，伯恩美術館，克利基金會

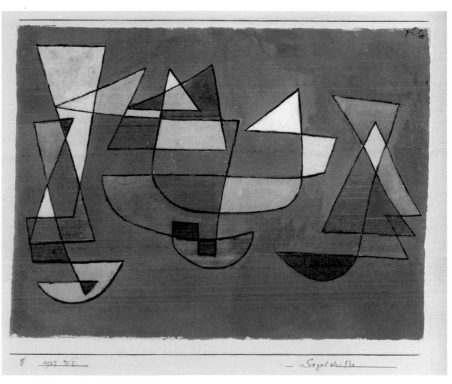

帆船，1927年，貼在卡紙上的紙、水彩，22.8 × 30.2 公分，伯恩美術館，克利基金會

詩與樂的藝術家——保羅·克利

許麗雯

1879年 12 月 18 日，克利出生於瑞士首都伯恩附近的慕先布舍湖畔。父親漢斯·威廉·克利（Hans Wilhelm Klee）是德國人，在伯恩州一所師院教授音樂；母親瑪麗·伊達（Maria Ida）為瑞士人，是一位歌唱家。克利的姊姊馬蒂爾德（Mathilde）長他三歲，後來成為一位語言教師。

克利雖然出生在瑞士伯恩，卻是個德國人。第一次世界大戰期間，曾在德國皇家軍隊服役。雖然他自1934年起就已經定居在伯恩，而且在1940年初申請加入瑞士籍，但至死仍未能如願。

克利父母親的職業，決定了在他的生活環境裡不能沒有音樂。實際上，曾經大力推廣畢卡索（Picasso）、布拉克（Braque）和璜·葛利斯（Juan Gris）及當代其他大藝術家的著名巴黎藝術商人卡恩韋勒（D. - H. Kahnweiler），曾於兩次世界大戰之間向他的一位朋友說過：「除了亨利·勞倫斯（Henri Laurens）之外，克利是少數能與你真正談談音樂的畫家之一。」

在克利的「日記」中，不但記述了他在瑞士當音樂家時所從事過的活動（當時他是一位技藝嫻熟的小提琴手），而且對於他所參與過的音樂會及歌劇表演，都留下了許多獨特的個人見解。由於剛開始時克利的繪畫作品很難讓大眾接受，收入極為有限，因此，在很長的一段時間裡，他都是靠音樂演出來養家的。1906年和他結婚的莉麗·斯圖姆普夫（出生在慕尼黑），也是一位鋼琴家，她也以教授鋼琴來補貼家用。音樂，成為克利一生創作中最大的潤澤。

之所以要如此強調克利的音樂薰陶，以及他嫻熟的小提琴技藝，是因為這位出生於伯恩的德國藝術家，對畫中色調精緻細膩的處理，與音樂中的處理手法有著異曲同工之妙。抒情詩人賴納·瑪麗亞·里爾克（Rainer Maria Rilke）在1921年2月21日寫信給威廉·豪森施泰因（Wilhelm Hausentein），感謝他寫了一部關於克利的專書。在信中他寫道：「1915年前後，我的房裡掛了不少克利的版畫作品……即使你沒有告訴我他是一位小提琴手，我也能猜得出來，因為他的畫經常從樂曲中改編過來。」

克利的文學造詣也頗深，不論是古典作家或當代作家的作品，例如：奧維德（Ovid）、莎士

比亞（Shakespeare）、塞萬提斯（Cervantes）、莫里哀（Moliére）、黑貝爾（Hebbel）、易卜生（Ibsen）、伍爾德（Wilde）、左拉（Zola）、托爾斯泰（Tolstoy）、蕭伯納（Shaw）、契柯夫（Chekov）和高爾基（Gorky）等人的作品，他都曾涉獵過。根據克利的日記記載，他於1898年離開學校。當年夏天，他遊覽了比爾湖，並以彩色鉛筆畫了一些風景速寫。自那時起，他的繪畫慾望便越來越強烈，最後終於決定到大學專修美術。

漫遊學習時期

1898年十月，在徵得父母親的同意之後，克利搬到慕尼黑，進入海因瑞希‧克尼爾（Heinrich Knirr）的畫室。當時許多年輕人都在這兒進行入學前準備，然後再進入著名的巴伐利亞首都慕尼黑學院。克利此時還參加一個由克尼爾本人組織的五重奏樂團。

剛進美術學院時，克利在弗朗茲‧馮‧斯圖克（Franz von Stuck）的指導下學習。斯圖克不但是著名的象徵主義（Symbolism）畫家，還是一位雕塑家、版畫家和建築師，和文藝復興時期的藝術家一樣的多才多藝。當時他剛剛進入慕尼黑美術學院執教不久，在執

教的前兩年，曾在慕尼黑組織了分離派（Sezession）運動——該運動滙集了當時藝術界諸多最前衛的思潮。斯圖克不僅享有崇高的社會聲譽，也是一位優秀的教師。他的弟子之一——俄國籍的瓦西利‧康丁斯基（日後他與克利發展出兄弟般的友情），便高度讚揚了斯圖克的教學才華。我們從克利的日記裡得知，斯圖克曾推荐他向呂曼（Xümann）教授學習雕塑，但由於呂曼不同意而未能如願。不過，克利曾跟隨齊格勒（Ziegler）學習版畫創作。

克利在慕尼黑學院學習三年之後獲得了美術學位，1901年10月9日，他與同學，也是雕塑家赫曼‧海勒（Hermann Heller）一起同赴義大利遊覽。這次的旅行直到次年五月才結束。遊歷路線是從伯恩、米蘭、熱那亞（在這裡，他第一次見到了大海）、里窩那、比薩、羅馬、那不勒斯和佛羅倫斯。

在克利的日記中，當然少不了對藝術大師作品的評論和讚美。其中曾論及波提且利（Botticelli）、佩魯及諾（Perugino）、拉斐爾（Raphael）、米開蘭基羅（Michaelangelo）的作品，另外還對梵諦岡博物館裡古代藝術家的雕塑、那不勒斯龐貝城的繪畫做了評論。在日記中，克利也評述了由董尼

才悌（Donizetti）、馬斯康尼（Mascagni）、普契尼（Puccini）和華格納（Wagner）等人的歌劇作品，並記述了他對義大利人言談舉止的看法。

返回伯恩之後，義大利的見聞都在克利的內心深處沉澱了下來，他在日記中寫道：「我的內心深處發生了巨大的變化！我親眼目睹了一部份的人類歷史。羅馬廣場和梵諦岡向我訴說了悠久的歷史，人文主義的濃郁芳香迎面撲來，幾乎讓我窒息；這一切都遠遠勝過老師的戒尺。我不能不記住它。至少在目前這段時間裡如此！」

1905年六月，克利和他的瑞士朋友布洛希（Hans Bloesch）、莫利埃（Louis Moilliet）一起遊歷了巴黎。他在日記裡記下了他第一次參觀美麗誘人的法國首都時的景物與感想，包括：蒙馬特山、艾菲爾鐵塔、凡爾賽宮和女神遊樂廳，以及國立歌劇院和戲劇院、先哲祠、盧森堡當代藝術博物館和羅浮宮。這些匆匆寫就的日記，可以讓我們看出克利的愛好——他喜歡達文西（Da Vinci）、丁多列托（Tintoretto）、維洛內些（Veronese）、華鐸（Watteau）、莫內（Monet）、希斯里（Sisley）和哥雅（Goya）。他寫道：「黑色和灰色調合得那麼完美，中間夾雜著幾筆膚色，恰似朵朵嬌小

可愛的玫瑰。」克利會偏愛這些畫家一點都不奇怪，因為雖然他們的風格、起源和時代各異，但他們的繪畫作品中都有一種色彩的流動感。我們可以稱之為「音樂」的動感。

1906年四月，克利利用復活節假期去了柏林。和去巴黎時一樣，他主要參觀了紀念館、劇院、歌劇院和博物館，其中有弗里德里奇皇帝博物館、佩加蒙博物館和國家畫廊。在那兒，他對安色勒姆·費伊爾巴哈（Anselm Feuerbach）、漢斯·范·馬利斯（Hans von Marées）、亞道夫·范·曼哲爾（Adolf von Menzel）和馬克斯·萊伯曼（Max Leibermann）這類十九世紀和當代的繪畫大師，表現出濃厚的興趣。

同年六月，克利的十幅蝕刻版畫在慕尼黑分離派畫展中展出。他於日記中寫道：「雖然我對自己的蝕刻版畫十分滿意，但是我不能這樣繼續下去。這並不是我的特長。」他在日記中也這樣寫著：「我把這些蝕刻版畫看作是我的『1號作品』──一個完整的、屬於過去的作品，它們似乎構成了我生命中的一段篇章。」

克利到柏林參加分離派畫展的同年 9 月 15 日，與

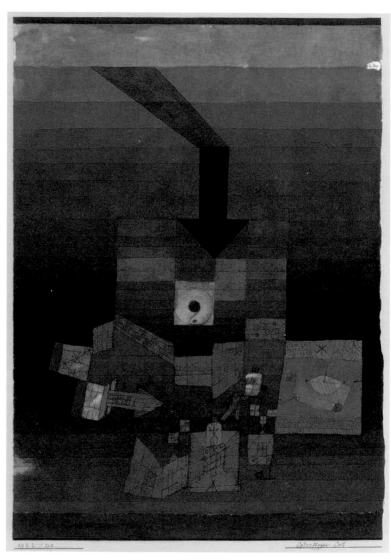

受難的地方，1922年，貼在卡紙上的紙、水彩、墨汁和鉛筆，32.8 × 23.1 公分，伯恩美術館，克利基金會

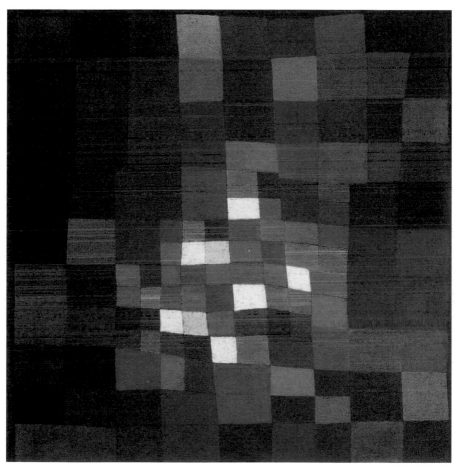

花開，1934年，畫布、油彩，81 × 80 公分，溫特圖耳，藝術博物館

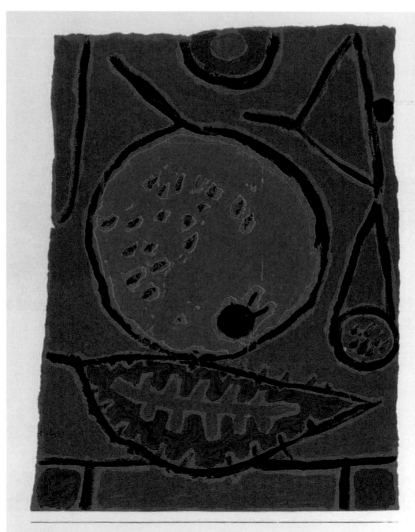

柯挨林的果實，1938年，貼在卡紙上的紙、彩色濕黏土，35.4 × 26.6 公分，伯恩美術館，克利基金會

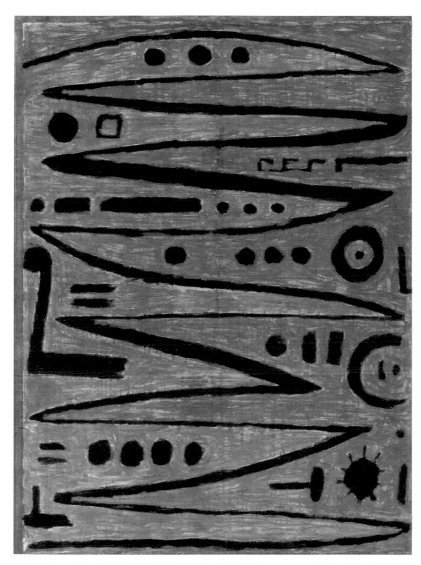

英雄的弓法，1938年，貼在染色棉織布上的紙板、彩色濕黏土，73 × 52.7 公分，紐約，現代美術館

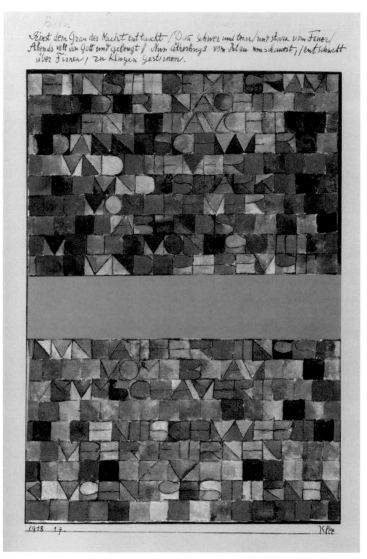

從灰濛濛的夜色中一閃而現……，1918年，貼在卡紙上的紙、水彩，22.6 × 15.8 公分，伯恩美術館，克利基金會

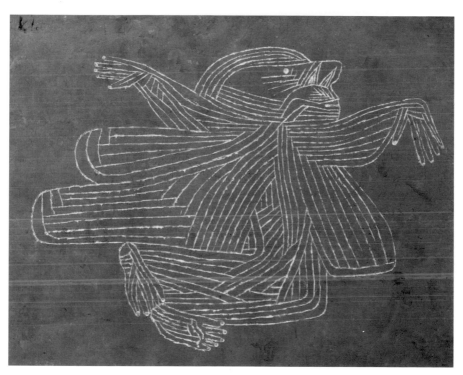

造物主，1934年，畫布、油彩，42 × 53.5 公分，伯恩美術館，克利基金會.jpg

莉麗‧斯圖姆普夫在伯恩結婚。婚後就居住在廣受藝術家們青睞的巴伐利亞首府慕尼黑的施瓦並區。這時他的作品開始變得更加多樣化：他用推刀在深色玻璃板上作畫，以此來增加其作品的表達力。

1907年十一月，莉麗生了一個兒子，取名為費利克斯。費利克斯是他們唯一的孩子，他兩歲時生了一場大病，使克利夫婦憂心不已，但費利克斯最終還是戰勝病魔，恢復了健康。這時，克利將他的多幅版畫作品，送到慕尼黑分離派畫展與柏林分離派畫展中展出。

藝術的發展與探索

1909年八月，舉辦個人畫展的機會終於到來。這是克利藝術生涯中非常重要的一件大事，因此，克利選擇在他的出生地——伯恩的瑞士聯邦首都藝術博物館舉行，結束之後又分別在蘇黎世藝術陳列室、溫特圖爾的祖穆畫廊，最後在巴塞爾的藝術大廳展出。主要展出的五十六幅作品包括：水彩畫、水彩或鋼筆墨水素描，以及玻璃畫。他在日記裡記錄了祖穆畫廊主任寫給他的那封古怪的信，信中說：「大多數參觀畫展的人，都對你的畫作提出了

批評，有幾位受人尊敬的著名人士，還要求撤掉你的作品。」這位主任還向克利提議，應該向大眾提出一份書面資料，來解釋其參展作品的內涵。克利只好諷刺地回應了這個提議，他說：「一位畫家如果必須對自己的作品加以解釋，那麼他對於自己的作品，可說幾乎沒有什麼信心可言。」另外，他還舉出許多藝術家在他們事業剛起步時，都曾在大眾無法理解下成為犧牲品，偉大的柏林畫家費迪南・荷德勒（Ferdinand Hodler）就是其中之一。或許是因為克利的作品學院味兒越來越淡，因此無法取悅鑑賞趣味逐漸趨於保守的大眾吧。

此時，克利開始對那種外形可塑性強的直覺形式感到興趣。他在1912年初的日記中寫道：「無論是在人類學博物館中所展出的原始民族作品裡，還是在兒童畫中，都可以看到獨創性很強的藝術原則。」

憑著這種感覺，克利與那些和他一樣反對學院派風格的畫家、作家開始建立起密切的關係。1911年夏天，克利的三十幅作品在有遠見的慕尼黑畫廊老板湯豪澤（Tannhauser）的住處展出之後，便在巴伐利亞的首都慕尼黑，開始與一些畫家、詩人和評論家為伍。這些人想把一些有創新精神的藝術家，組

織成一個團體，取名為澤馬（Sema）。但這個計劃最後卻無疾而終。

之後不久，克利便與瓦西刺・康丁斯基（Vassily Kandinsky）建立了共同邁向藝術成就的友好關係，這位莫斯科人在他三十歲時放棄了律師職業，開始在慕尼黑學院跟馮・斯圖克學習繪畫。但是克利並不是在慕尼黑美術學院認識他的，他們的友誼是由共同的朋友莫利埃所促成。

雖然康丁斯基也住在巴伐利亞的首都，而且和克利住在同一條街上，但是克利生性靦腆，所以藉著莫利埃的介紹，這兩位藝術家才得以相識。克利初見康丁斯基的作品時，稱這些作品為「奇怪的畫」，但等他親睹康丁斯基的個人風采之後，便被這位莫斯科來的藝術家給迷住了。他在日記中寫道：「一見到他本人，我就感到他是一位值得信賴的人。他真是一位了不起的人物：智慧超羣、條理清晰。」日記中還寫道，他們決定此後要經常來往。1911年冬天，克利決定加入「藍騎士」（Der Blaue Reiter）組織。「藍騎士」這個怪名，就是來自康丁斯基的一幅畫的標題。

「藍騎士」是在1909年由康丁斯基創立的「慕尼黑新藝術家聯盟」（Neue Kunstlervereinigung）所分裂出來的組織。它的第一次畫展於1911年 9 月 18 日在湯豪澤畫廊舉辦。參展作品除了康丁斯基之外，還有德國人弗蘭茲‧馬克（Franz Marc）和奧古斯特‧馬可（Auguste Macke），俄國人大衛（David）和弗拉基米爾‧伯柳克（Vladimir Burliuk）、法國人侯貝爾‧德洛內（Robert Delaunay）以及其它不甚知名的畫家作品。令人吃驚的是，這次畫展上還展出了「關稅員」盧梭（Rousseau）和作曲家阿諾德‧荀伯克（Arnold Schönberg）的作品。荀伯克還於當年發表了他的革命性作品「和聲學理論」（Treatise on Harmony），驚動了整個樂壇。

1912年「藍騎士」的藝術家們出版了一本關於繪畫理論的年鑒，作者有伯柳克、馬可、荀伯克、馬克，當然也少不了康丁斯基。後來，康丁斯基把其中的一些文章，收錄在他同年出版的著作：《藝術中的精神》（*Über das Geistige in der Kunst insbesondere in der Malerei*, 2013年三月，由華滋出版社發行中文版）中。

「藍騎士」的第一屆畫展，克利雖未能躬逢其盛，但在1912年二月，克利選了十六幅作品，參加了

「藍騎士」在慕尼黑漢斯‧格爾斯畫廊所舉辦的第二屆畫展。漢斯‧格爾斯（Hans Goltz）是一位大膽的藝術商人，他曾經展出過畢卡索、德安（Derain）和布拉克（Braque）的作品。

1912年四月克利再一次遊歷巴黎。日記中記載著，他在伯海姆－容畫廊看到了馬諦斯（Matisse）的作品；在威廉‧烏德畫廊則看到了畢卡索、德安和烏拉曼克（Vlaminck）的作品。日記中還提到，他遇見了立體派畫家亨利‧勒‧福康尼爾（Hanry le Fauconnier）。福康尼爾曾與康丁斯基在「藍騎士」之前所組織的「慕尼黑新藝術家聯盟」一起舉辦過畫展。

這次巴黎之行，克利還拜訪了「藍騎士」第一屆畫展中，被邀請的唯一一位法國藝術家德洛內。當時，德洛內受塞尚（Cézanne）的影響，已經開始由印象派（Impressionism）轉向立體主義（Cubism），後來又發展出一種相當個人化的繪畫理念，即從原色組合為基礎，創作出具有韻律感的抽象藝術作品。當時柏林有一份創刊十年、風格大膽的藝術刊物——《風暴》（Der Sturm），由赫瓦德‧華爾登（Herward Walden）主持。1913年一月號上登載了由克利翻譯的德洛內〈論光線〉（Uber das Licht）

一文，由此可見他對德洛內的讚賞。

在該刊同年十二月號上，克利還發表了一幅題名為「戰士都落」（Kriegerischer Stamm）的鋼筆畫。作品構圖傾斜，表現了一羣奇形怪狀的戰士，顯然是一幅故意使畫面充滿侵略、野蠻和原始氣息的作品。這一點與「藍騎士」成員——畫家弗蘭茲·馬克在該刊前一年一月號上發表的文章，稱「藍騎士」成員為「野蠻的德國人」的論點不謀而合。與「野獸」（fauves）一詞是一位評論家用來指稱馬諦斯、德安、馬爾凱（Marquet）、烏拉曼克這些前衛藝術家的貶抑之詞不同，克利藉此表達了自己對原始民族及兒童繪畫的讚賞。

1914年月4日4日，克利到突尼斯遊覽了十三天，這次旅遊對他的繪畫藝術產生了巨大的影響。與他同行的還有兩位朋友：一位是莫利埃，另一位是德國人奧古斯特·馬可。這兩位都是他在「藍騎士」裡結交的朋友。突尼斯沿途的光線使克利欣喜若狂，他在日記中寫道：「色彩俘虜了我，我沒有必要再抓住它。因為我知道，它永遠地抓住了我，這是一個深具意義的快樂時刻：色彩與我合而為一。我成了一位真正的畫家。」

在多年專心投注於版畫創作之後，克利終於以水彩畫證明自己是一位真正的畫家。他從突尼斯的歐洲區得到了靈感，從哈馬馬特（Hammamet）和凱魯安（Kairouan）汲取了靈動，因而創作出美麗的水彩畫。畫中他盡力以城市建築景觀的綜合風貌，創造出一種繪畫式的建築。返德途中，一行人取道那不勒斯、羅馬、佛羅倫斯和米蘭，然後回到慕尼黑。不久之後，克利和那些在巴伐利亞首都的朋友成立了「慕尼黑新分離派」（Neae Munchener Sezession），他還拿出八幅作品參加了 5 月 30 日舉辦的團體畫展。

第一次世界大戰爆發

1914 年 6 月 29 日，薩拉耶弗一聲槍響，奧匈帝國的繼承人被暗殺了，全世界因而捲入了一場大屠殺──第一次世界大戰爆發。包括：中央集權的比利時、俄帝沙皇，和英、法等反對奧地利、匈牙利和德國的聯邦政府國家，均一一捲入戰場。在聽到自己的朋友弗蘭茲·馬克於凡爾登（Verdun）前線陣亡的消息之後，克利一時間無法接受，幾乎崩潰了。當時戰場上約有五十萬名士兵陣亡。不久之後，克利被徵招入伍，前往蘭休特步兵新兵營；再不久，在未徵得克

利本人的同意之下，又被轉送到巴伐利亞希萊斯漢堡空軍預備部隊；最後於1917年一月，被派到格爾斯特霍芬飛行員學校，在軍需辦公室中工作。

我們很難說這次戰爭對克利有多麼特別大的影響。實際上在戰爭期間，克利還有機會到中立國瑞士作一次短暫的旅行。當時有許多藝術家，紛紛從交戰國逃到瑞士來避難，後來這些人在藝術界、音樂界都很有建樹，其中包括：羅曼‧羅蘭（Romain Rolland）、詹姆斯‧喬伊斯（James Joyce）、特里斯坦‧查拉（Tristan Tzara）和史特拉汶斯基（Stravinsky）等人。也就是在戰爭期間（1916年），克利在伯恩遇到了猶太人卡恩韋勒，數年後成為克利的經紀人。

1918年 11 月 1 日的停戰協定，為戰爭畫下了句點。克利也回到慕尼黑開始過著正常的生活。但巴伐利亞的社會政治狀況此時卻一團混亂。德國皇帝威廉二世在逃往荷蘭的同時，路德維希三世也被推翻。1917年俄國布爾什維克黨人革命成功之後，柏林和其他各大城市也爆發了革命運動。古老的巴伐利亞王國，這時變成了一個由獨立社會民主黨人庫爾特‧艾斯納（Kurt Eisner）統治的社會主義共和國。

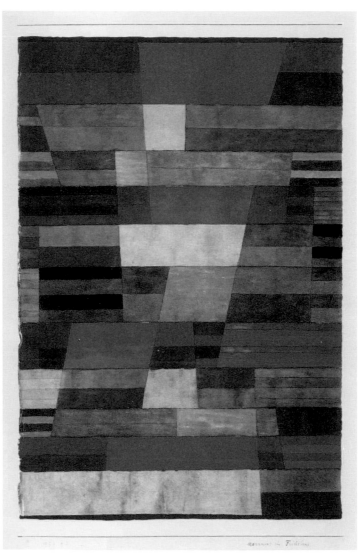

富饒國土上的紀念碑，1929年，貼在卡紙上的紙、水彩，45.7 × 30.8 公分，恩美術館，克利基金會

道具的靜物畫，1924年，貼在卡紙上的平紋細布、油彩，48.5 × 47.1 公分，伯恩美術館，克利基金會

貓和鳥，1928年，貼在石頭上用石膏墊底的畫布、油彩和墨汁，38.1 × 53.2 公分，紐約，現代美術館

露西尼附近的公園，1938年，貼在粗麻布上的報紙、油彩，100 × 70 公分，伯恩美術館，克利基金會

1919年二月艾斯納被暗殺，巴伐利亞建立起一個蘇維埃共和國，由作家恩斯特·托勒（Ernst Toller）領導的「工農兵中央委員會」管理。那時，克利已搬進了慕尼黑一間具有巴洛克風格的敘雷納宮的公寓裡，被任命為共產黨政府藝術家顧問委員會委員。該委員會於 4 月 22 日作出了一項震撼性的決定──建議將該市收藏的所有藝術收藏品全部充公，然後運往國外銷售，為社會的事業發展籌措資金。

五月中旬，德國共和國內務部部長古斯塔夫·諾斯克（Gustav Noske）動用了準軍事義勇軍，將革命運動鎮壓下去。克利為了怕遭到政府的鎮壓，一連數天都不敢出門（他竟不知道托勒就躲在他的隔壁），最後決定暫時移居伯恩。

克利在1919年這樣混亂的年代裡，畫了一幅題為「沉思」（Versunkenheit）的鉛筆畫，此畫現收藏在美國加州帕沙第納的諾頓·西蒙博物館內，一些評論家對該畫大加讚賞，其中包括韋克邁斯特（O. K. Werckmeister），他在著作《從革命到流亡》（*From Revolution to Exile*，該書被收錄在1987年於紐約現代美術館舉辦的克利畫展的龐大目錄中）當中，對《沉思》大加褒揚了一番。《沉思》的畫面是這樣的：

一個人沒有耳朵，沒有嘴唇，雙眼緊閉，好像在極力表達一種想要脫離社會、遺世獨處的決心。就韋克邁斯特看來，這幅畫作是當時克利的自畫像，更確切地說，是一幅漫畫式的克利自畫像，它表達了畫家陷入了審視內心過程的心境，曝露了他對諾斯克野蠻鎮壓手段的不滿情緒，也曝露了巴伐利亞革命在他心中燃起的希望之火，硬生生地被摧毀了。

在令人悲傷的1919年，克利想在杜塞爾多夫藝術學院裡尋求一份教職的願望也成為泡影，即使他的畫家朋友威利‧包麥斯特（Willi Baumeistor）和奧斯卡‧希勒梅爾（Oskar Schlemmer）極力推荐，也無濟於事。於是克利與藝術商漢斯‧格爾斯簽訂了三年合約，因為當時格爾斯的新藝術畫廊在慕尼黑還算頗有名氣。另一件克利生活中的大事，是他為一本由慕尼黑出版商穆勒（Muller）出版的書書插圖。這本書的書名是「波茨坦廣場或新彌賽亞之夜」（Postdamer Platz oder die Nächte des Neuen Mesias），副標題是「令人著迷的景象」（Ekstatische Visionen）。該書就像是一幅尖刻的社會諷刺畫，描述一位天真的鄉下人，設法拯救充斥於德國首都中央廣場上的那些妓女的故事。克利的插圖包括六幅鋼筆畫。雖然在這些畫中參差不齊、稜角分明的線條，讓人想

起了大城市的生機勃勃，但它們卻與現實世界有些脫節。該書的序言是由萊比錫的史學家兼藝術評論家埃卡特‧馮‧塞多（Eckart von Sydow）所寫，儘管克利服役時，就已接受創作這些大膽插圖的任務，但這本書的出版計劃能在1919年實現，還是應該要歸功於塞多。

第二年（1920年），克利開始與朋友合作進行包浩斯（Bauhaus）學院的教學改革試驗，這個試驗後來對本世紀的造型藝術，產生了鋪天蓋地的巨大影響。

在包浩斯學院任教

早在1902年，薩克森－威瑪大公爵（Grand Duke of Saxony - Weimar）就已經將威瑪工藝藝術學校，交由一位曾在十九世紀末，於比利時倡導現代應用藝術運動的人物──亨利‧范‧德‧維爾德（Henri van der Velde）管理。1919年第一次世界大戰戰後，該校進行了重建，改名為「國立包浩斯學院」（Staatliches Bauhaus）。改建後的這所工藝藝術學院，第一任校長是比利時的建築學家瓦爾特‧格羅皮厄斯（Walter Gropius）。戰爭爆發後，他在「工廠聯合會」（Werkbund）的建築家組織中頗具聲名。格羅皮厄斯認為，「藝術家」和「藝匠」

兩個概念沒有什麼明顯區分,他覺得藝術家的職業並沒有什麼特別之處。他常說:「藝術家不過是高一級的藝匠罷了。」

1919年四月,威瑪「國立包浩斯學院」(結構之屋)的成立宣言發表了。格羅皮厄斯在宣言中公佈了他的計劃——他想創造出一棟未來的新建築,使建築學、雕塑、繪畫等藝術能夠渾然成為一體。這一棟建築將由千百位工匠共同建造,象徵著一種即將主宰未來的信念與宣示。

這個雄心勃勃的教育組織,第一屆董事會是由雕塑家格哈德‧馬克斯(Gerhard Marks)、畫家里奧內爾‧費寧格(Lyonel Feininger)和約翰內斯‧伊滕(Johannes Itten)所組成。不久,格羅皮厄斯在「工廠聯合會」的同伴——建築學家阿道夫‧梅耶(Adolf Meyer),也加入了董事會。董事會的成員——伊滕,這位伯恩的本地人,在一開始時就承擔起制訂包浩斯教育方針的重責大任,在作品所採用的媒介與作品的主題之間,他尤其重視媒介的重要性。雖然伊滕是以教授自然科學起家,但他從漢斯‧克利(克利的父親)的音樂課上獲得許多啟發。通過漢斯‧克利,伊滕結識了他的兒子保羅‧克利,並曾向保羅‧克利購

買了一批畫作。由此我們可以推測，1920年十月這所思想前衛的學校董事會，之所以會邀請克利來包浩斯學院執教，與伊騰的關係密不可分。

就在克利受邀至包浩斯學院任教的1920年五月，漢斯‧格爾斯的慕尼黑新藝術畫廊展出了三百六十三幅克利的作品，其中有油畫、素描和水彩畫，但大多是結合各種手法而創作出來的新穎創作，例如：鋼筆畫、淡水彩、彩色鉛筆畫和蛋彩畫。這些畫作的主題一般而言都很抽象，或者是有一種並不明確、擬人化的思維在裡面；克利通常會在作品的下緣署名，那是屬於作品的一部份，而且往往和畫名標在一起。這些畫的標題常常讓人覺得高深莫測，例如：「致命的巴松管獨奏」（Solo by Fatal Bassoon）、「星狀自動裝置」（Astral Automatons）、「天使端上了一小份早餐」（An Angel Serves a Small Breakfast）或「從灰濛濛的夜色中一閃而現……」（Once Emerged from the Gray of Night……）。這些標題嚴謹而清晰地與作者的簽名寫在一起，而且還會加上一個編號──這是他自1911年以來新創作品的目錄編號。在新藝術畫廊裡舉辦的個人畫展中，克利清清楚楚地表現出無法言喻、微妙細緻的創作風格。這種風格主宰著克利的作品長達十年之久。

同年，慕尼黑的出版商庫爾特·沃爾夫（Kurt Wolff）出版了德文版的古典名著——伏爾泰（Voltaire）的《老實人》（*Candide*），又名「盡可能變好的世界」（the Best of all Possible World s）。其中有二十六幅畫風大膽的鋼筆畫插圖，就是克利在1911年創作的。當時他曾拿給朋友們看，那時康丁斯基對這些作品欣賞有加，但幾經談判仍未能賣給出版商。

1921年一月，克利開始在威瑪包浩斯學院授課；同年九月，他及他的家人遷居威瑪。剛開始時，克利負責裝訂書籍的工作，並在伊滕負責的預備班中，講授「對形式理論的貢獻」；後來，他又講授在玻璃和織品上作畫的技巧。克利對他的學生們說：「畫家的職責就是創造出一個充滿個人表現力的豐富世界，雖然這個世界與人們所看到的世界同屬於一個宇宙且相互關聯，但二者卻是平行而沒有交集的。尤其重要的是，畫家應該以絕對的真誠來完成自己的職責。」克利還經常在黑板前用雙手作畫（據說他能右手拉小提琴，同時用左手作畫），同時向學生講授怎樣在平面上創造出第三度空間，並示範不以控制顏料濃度的方式，將顏色分出層次來。

在威瑪執教期間，克利將他的教學活動與創

作活動結合在一起。他的創作都是在供他專用的包浩斯大樓中兩個專用畫室裡進行的。就在這所富有創新精神的學校執教的第一年，慕尼黑出版商庫爾特·沃爾夫出版了第一部研究克利藝術的著作。該書主要描述他在突尼斯的經歷，由威廉·豪森施泰因執筆，書名是「凱魯安或畫家克利的故事，以及本世紀的藝術」（Kairuan oder eine Geschichte vom Maler Klee und von der Kunst dieses Zeitalters）。

1922年，康丁斯基應聘到包浩斯任教，與老朋友克利重逢。第二年，克利在柏林皇太子宮舉辦了一個以他個人作品為主的畫展，並參加了於威瑪舉行的首屆包浩斯學院藝術作品展與藝術節。這次盛大活動中的三色石版畫海報，是由克利所創作。畫面是一個形狀奇特，但卻非常漂亮的幾何圖形，這個幾何圖形似乎想讓人們想起一種結構，藉由這種結構使人聯想起這所學院，具體而言也直接等同於這所建築（結構之屋）。此外，克利還大膽地運用前衛的畫作技巧，為這次藝術節設計了參觀券。同時，他還在為慶祝這次藝術節所出版的一本刊物上，發表了一篇題為「研究自然的途徑」（Wege des Naturstudiums）的文章。

1924年，克利的作品首次在大西洋彼岸展出。在現代藝術倡導者、無名社團（Société Anonyme）的主要人物凱瑟琳・德萊耶爾（Katherine Dreier）的多方斡旋下，克利的作品終於在紐約西 57 號大街的一個畫廊裡展出。同年，克利向耶拿大學（Friedrich – Schiller - Universität Jena）的美術協會發表了題為「論現代藝術」（Vber die Moderne Kunst）的演講，講演的原文直到1945年才在伯恩發表。

　　克利在西西里度過了一個收穫豐富的暑假之後，回到了學院。才剛開學，學校就處於一種相當不安的氣氛中。當時許多傾向保守的政客們，控制了包浩斯學院所依靠的市議會。這些政客明顯表現出對該學院的不友善態度，使得這所威瑪的「結構之屋」，在 12 月 26 日被迫停止活動。值得慶幸的是，這所在今日聲名遠播的藝術學院，當時緊急遷到了德紹市，在此找到了安身之所。正是在德紹期間，格羅皮厄斯才得以大膽設計了包浩斯學院的教學建築和教職員宿舍。另外，為了讓人們永遠記住這段閉校的歷史，格羅皮厄斯和拉斯洛・莫何依一納吉（Lazlo Moholy - Nagy）於1925年，透過慕尼黑蘭根出版社（House of Langen）出版了一系列由包浩斯成員所撰寫的書籍，其中第二輯即為克利的作品，

書名為「教學筆記」（Pädagogisches Skizzen-Buch,
2013年二月，由華滋出版社發行中文版）。

藝術創作的起航點

　　1925年是克利的重要里程碑，當時他和格爾斯
畫廊的獨家合約已經到期。克利在格爾斯畫廊舉辦
了一個告別展之後，便與另一位具有膽識的藝術倡
導者艾爾弗雷德‧弗萊特海姆（Alfred Flechtheim）簽
訂了一份新的合約。此時，克利在國際畫壇上的知
名度已越來越高：首先是1925年三月，在紐約丹尼
爾畫廊舉辦的畫展，其中有克利、費寧格、康丁斯
基和另外一位俄國畫家亞歷克斯‧范‧雅夫楞斯基
（Alexei von Jawlensky，他是「慕尼黑新藝術家聯盟」
的成員）的作品。這幾位歐洲藝術家是以「四藍
者」（Die Blauen Vier Group）為名被介紹到美國的。

　　同年克利的作品首次在巴黎展出。巴黎在兩次
世界大戰之間，不僅是各種藝術形式的大熔爐，也
是對造型藝術各種創新試驗的新舞台。從 10 月 21 日
至 11 月 14 日，克利的三十九幅水彩畫一直懸掛在蒙
帕納斯中心的瓦文‧拉斯帕畫廊裡，吸引了一批又
一批蜂湧而至的前衛藝術家及評論家。

克利的作品越來越受高雅之士的青睞，例如：藝術品商人卡恩韋勒。雖然卡恩韋勒是個德國人，但卻特別欣賞法國藝術品，反而對德國藝術家的作品興趣缺缺。他在寫給朋友萊博維茨的信中，對在德國深受歡迎的畫家包括：弗蘭茲·馬克、奧古斯特·馬可、康丁斯基進行了淋漓盡致的抨擊，他稱康丁斯基為「東部來的裝飾工」。他認為康丁斯基是所有畫家中最缺乏藝術精神的人，因而他對康丁斯基居然能寫出《藝術中的精神》這樣的書籍，感到非常吃驚。他對「藍騎士」的領導人物相當不屑，聲稱這些人的作品不過是野獸派的裝飾性翻版罷了。而「藍騎士」中唯一未受卡恩韋勒攻擊的德國畫家，就只有保羅·克利。他在信中說，克利「是他們當中唯一傑出的一位」。

　　克利的作品在瓦文·拉斯帕畫廊展出時，路易·阿拉貢（Louis Argon）在展品目錄中，登載了稱讚克利的一篇文章，保羅·艾呂雅（Paul Eluard）也為此作了一首詩。這些法國文學家熱情稱頌克利的藝術，很有可能由於他們的直接推薦，克利的兩幅作品才得以在首屆「超現實主義」（Surrealism）畫展中展出。這次的畫展轟動了巴黎。它是由前衛藝術倡導者皮挨爾·勒布（Bierre Loeb）於1925年 11

月 14 日至 15 日在自己的畫廊裡舉辦的。事實上，巴黎的超現實主義藝術家，均深深被克利作品中所傳達的騷動情緒所吸引。因此，他們向克利約稿，請他為他們的期刊《現實主義革命》（ La Révolution Surréaliste ）第三期（1925年）創作一幅作品。

1926年十二月，由格羅皮厄斯設計的包浩斯學院的新校舍在德紹正式啟用。同年七月，克利搬進一間與另一家人合居的新房，這所房子也是由格羅皮厄斯設計的。康丁斯基和他的妻子尼娜（Nina），就住在克利的隔壁。每日的密切接觸，使得這兩位朋友的友誼日益鞏固。1927年，克利還在他的經紀人弗萊特海姆的杜塞爾多夫畫廊，舉辦了以油畫和水彩畫為主的畫展。

1928年可說是克利藝術生涯的一個里程碑。三月，弗萊特海姆在同一個畫廊又籌組了一次克利的作品展，法國超現實主義者熱內·克萊維（René Crevel）特別在目錄中撰文介紹他。年底，其作品在布魯塞爾的人頭馬畫廊展出，克利的作品藉此傳到了比利時。除了畫展之外，同年二月他還在包浩斯出版的《造型雜誌》（ Zeistchrift für Gestaltung ）期刊上，克利發表了一篇題為「藝術領域的精確接索」

（Exakte Versuche im Bereich der Kunst）的重要文章。

然而也是在1928年，位於德紹、一貫倡導革新的
包浩斯學院裡，出現了一次危機：校長格羅皮厄斯
辭職了。接替這個職位的，是該校傑出的畢業生奧
地利建築學家赫伯特・拜爾（Herbert Bayer）。1928
年在克利的個人歷史中，有更深遠的意義。克利於
十二月又開始了他的埃及之旅，他在這個尼羅河畔
的國家所看到的古代遺跡，特別是他與回教世界的
接觸，對他的藝術感受產生了很大的影響。有些關
於克利藝術的評論認為，他那具有強烈個性意識的
繪畫作品，很可能是受到伊斯蘭書法的影響。

1929年二月克利的四十幅作品在巴黎的喬治・
伯海姆─容畫廊展出，一樣由克萊維為此次畫展作
序。巴黎畫展結束後，德勒斯登的新藝術菲茨畫
廊，又展出了克利的 102 幅作品。1929年夏天，保
羅・克利夫婦和康丁斯基夫婦一起到法國巴斯克地
區旅行。十月，克利的作品在弗萊特海姆的柏林畫
廊展出，同時他的作品也在巴黎展出，藝術手冊出
版社則出版了一本關於克利的書，作者是威爾・格
羅曼（Will Grohmann）。這是第一部真正研究克利作
品的專著。這本格羅曼編寫的專著（該書的原文本

直到1954年才在司徒加出版），在1929年的法文版中收錄了阿拉貢、克萊維、艾呂雅、讓‧呂爾卡（Jean Lurcat）、菲利普‧蘇渡（Philippt Soupault）、特里斯坦‧查拉和羅杰‧維特拉克（Roger Vitrac）的文章。換句話說，這本書是得到前衛派中的權威文學家首肯之後，才與讀者見面的。

　　1930年二月，克利的作品在杜塞爾多夫的弗萊特海姆畫廊展出。這次畫展展出的作品，幾乎包括了克利二十五年來所有的創作，包括水彩畫、版畫及素描。版畫及素描作品，於同年春季又參加了柏林國家畫廊的一次特別畫展。1930年三月，克利的六十幅作品在紐約現代美術館展出。因此我們也可以說，自從1924年由無名社團組織了那次難忘的畫展之後，克利的作品便開始在北美藝術圈裡紮下根基，並且日益顯赫。紐約畫展之後，同年五月，另一次克利的個人作品展在好萊塢布萊克斯頓畫廊舉行；同時，在麻州劍橋也舉行了克利和其它德國藝術家的畫展。這次畫展展期從1930年十二月，一直持續到次年的一月，是由哈佛當代藝術協會主辦的；該協會還舉辦了一個包浩斯學院藝術家作品的畫展，其中包含克利的十五幅作品。

克利的藝術風格大約從1930年開始發生變化，他並沒有完全拋棄二〇年代初以來，一直主宰他的作品那種特色，即以色彩的微妙變化來表現抽象概念、兒童式的「塗鴉」及原始民族的藝術風格。但在此時，他開始把幾何圖形與色彩結合起來創作，並極力不讓作品流露出現實的東西。1931年至1932年，他開始採用點描派的技巧作畫——用小圓點來取得多層次色彩的微妙效果。

　　三〇年代初，包浩斯學院管理人員走馬燈似地頻頻更換，更由於社會或政治見解的不同，教員之間開始相互惡意攻擊，克利因而決定離開包浩斯學院。1931年四，他開始正式在杜塞爾多夫美術學院執教，但仍暫住在德紹。同年，他陸續在漢諾威的凱斯特納協會、杜塞爾多夫的萊茵地區及西發里亞美術協會、柏林的弗萊特海姆畫廊舉辦畫展。除此之外，他還參加了幾次德國藝術家畫展，特別是在紐約、布法羅和舊金山舉辦的「四藍者」畫展。而當時德國的政局動盪不安，動亂此起很落，這一點在克利的生活中將產生了重大變化。

褐衫狂潮與藝術家的困境

　　奧地利人阿道夫・希特勒（Adolf Hitler），於1919年在慕尼黑發動了一起不成功的政變。1921年他接管了德國國家社會主義工人黨，即眾所周知的「納粹黨」。1929年紐約股市大崩盤，加上第一次世界大戰後各戰勝國要求德國賠款的壓力，使得德國經濟嚴重地衰退。當時德國國內普遍對凡爾賽條約中強加的苛刻條件十分不滿，加上失業人口不斷增加，在這樣的背景下，「納粹黨」的領袖希特勒在政界的影響力逐漸擴大。這一切都為希特勒所領導的「納粹黨」，創造了擴張勢力的條件和機會。在中產階級的眼中，具有強烈民族主義情緒和極端反對猶太人的希特勒，便成了抵擋共產主義顛覆理論的最大防禦力量。

　　納粹黨在經歷幾次選舉失敗之後，終於在1930年確保了「納粹黨」在議會中絕對多數的地位。此時，納粹黨早已在地方選舉中贏得了全面性的勝利。1931年納粹黨控制了德紹市議會，並且決定不再對包浩斯藝術學院提供贊助。後來又於1932年十月決定關閉這所教學前衛的高等學府。

　　1933年一月，希特勒被任命為帝國總理。不久

之後，這位奧地利人就獨攬了國家大權。至此，國社黨人及身著褐色襯衫的突擊隊，成為德國的絕對主宰。克利曾天真地以為，執政的納粹黨一定會尊重德國多元化的意識形態，所以沒有在當時由藝術家、作家及知識份子聯合發表的反納粹主義宣言上簽名。三月底的某一天，納粹份子趁克利不在時搜查了他的住宅，沒收了許多文稿，其中還包括克利寫給妻子的信件。克利對此事深感氣憤與震驚，於是決定遷居杜塞爾多夫。四月底，德國新政府終於將柏林包浩斯藝術學院關閉（1937年，該學院前任校長之一，拉斯諾‧莫何依－納吉在芝加哥又重建了「新包浩斯藝術學院」）。五月初，克利被杜塞爾多夫藝術學院停職，次年一月被正式解聘。

1933年希特勒上台兩天之後，多特蒙德的納粹黨報《紅土地》（ Die RoteErde ）在其二月的首刊上，發表了一篇題為「西德藝術的沼澤地」（Kunst—Stumpf in Westdeutschland）的文章。該文惡毒地攻擊克利在杜塞爾多夫藝術學院執教的事情，並說克利是「來自加里齊亞（波蘭）惡名昭彰的猶太人，若以他母親的血統上來看，他屬於北非阿拉伯民族的一支」。這種說法其實並不正確，因為克利的父親並不是東歐人，他本人的名字，也與北非民族毫無關係。

在晦氣的1933年十月，克利到法國南部作了一次旅行。回程中他在巴黎作了短暫停留，與西蒙畫廊的老闆卡恩韋勒簽訂了獨家合約（他的原代理人弗萊特海姆因為猶太血統，已被迫停止了畫廊的經營）。克利利用這次滯留巴黎的機會，親自拜訪了他敬仰已久的藝術家畢卡索。早在一次世界大戰前，克利就曾在慕尼黑的湯豪澤畫廊，看到這位來自馬拉加的畫家作品；前次巴黎之行中，也曾在烏德函卡恩韋勒畫廊目睹了他的畫作；最後一次看到畢卡索的作品，是在1932年於蘇黎世舉辦的一次大型畫展上，當時他去義大利北部旅行，正好途經蘇黎世。

　　這時，整個德國彌漫著令人窒息的政治氣氛，在杜塞爾多夫的生活又不太穩定，促使克利於1933年十二月遷居瑞士，與他的妻兒暫居伯恩老家。1934年春天，儘管他的日子仍嫌拮据，但他已在瑞士首都的住宅區艾爾法諾為自己添置了一間房子。

　　1934年一月，克利在倫敦的梅厄畫廊舉辦了首次個人作品展，並於六月在巴黎的西蒙畫廊又舉辦了一次。在此之前，卡恩韋勒曾去伯恩的克利家中拜訪他，並試圖勸說他離開瑞士到巴黎定居。那時巴黎的當代藝術非常繁榮，對克利來說，那裡更容易提高自

己的知名度。但據卡恩韋勒的認知：「克利當時好像並不十分熱衷於以一名現代畫家的身份出現在大眾面前」。書中描述了卡恩韋勒在見到克利時感到極為吃驚：克利帶著特有的謙恭和含蓄（事實上他很靦腆），正在艾爾法諾那所狹小公寓的起居室裡作畫。據卡恩韋勒回憶，克利主動提出要為他舉行一場小提琴獨奏音樂會，由他的妻子來擔任鋼琴伴奏。儘管卡恩韋勒在慕尼黑時就已經認識克利，但一個已頗有成就的前衛造型藝術家，卻喜歡海頓的作品勝過荀伯克，的確讓卡恩韋勒感到驚訝。

1934年，納粹份子完全控制了德國。這一年，克利除了在倫敦和巴黎舉辦畫展之外，還受到了來自納粹份子的另一次羞辱：由格羅曼所著、關於克利1921-1930年作品的論文專著被沒收（這本專著直到1944年才在紐約以英譯本重新出版）。在此之前的1933年，普魯士的普及教育及文化部部長約瑟夫·戈培爾（Joseph Goebbels）頒布了一項「民政管理改革法」。根據此項法律，克利在德國所有展覽中的展品全部遭到取締。

1935年，克利再次在倫敦梅厄畫廊舉辦了畫展；二月，他的二百七十三幅作品在伯恩藝術館展出；十

月，巴塞爾美術館也舉辦了一次克利作品展。次年，克利在美國紐約與當代藝術界共同舉辦了三次畫展。年底，克利病倒了。表面上的症狀像是出麻疹，但經過多方檢查化驗之後，醫生於第二年作了最後確切的診斷：克利患的是不治之症──硬皮症。這種致命的疾病，可以簡單解釋為體內的液體將逐漸枯乾。克利的症狀反映在食道上，他的食道漸漸失去了彈性，最後使他無法嚥下任何固體食物，只好依賴流質食物維生。卡恩韋勒說，當時他常與克利共進午餐，親眼看到克利進食時的痛苦情形，他嚥食非常困難，常常是吃一口飯就得喝一口水。為了避免讓人目睹這種令人痛苦的情景，克利最後決定獨自進餐。他戒了煙，也不再練習小提琴，體重逐漸下降，皮膚也慢慢收縮，整個人的容貌都變了。

克利的病情後來又出現了轉機。在瓦萊州三個療養院分別休養了一段時期之後，克利感覺自己的身體狀況稍稍有些恢復。事實上，克利的意志力非常堅強，以前他習慣站著作畫，後來因為生病無法長久站立，他就改為坐著作畫。據他的兒子費利克斯說，1936年在克利病情最危險的時候，他還創作了三十六幅精彩作品，這一年他又在康乃狄格州哈特福的華茲涯斯文藝協會舉辦了一次畫展。

當時，克利的藝術創作之所以在美國廣為人知，主要應歸功於一些因政治或種族因素逃到美國的德國藝術品商人，這些人或單獨、或與美國同行合作舉辦克利的作品展。在1937年，就先後舉辦了三次克利的畫展：一次是在紐約的東河畫廊，一次是在洛杉磯的普澤爾畫廊，另一次則是在舊金山博物館舉行。

　　1933年十月，也就是希特勒上台的那一年，德國國家文化委員會轄下的一個形象藝術委員會，攏絡了許多畫家及雕塑家，於是舉辦了一次德國藝術大型作品展，這次畫展展出的當然都是些寫實主義的二流作品，藉以宣揚德國的偉大民族精神。為了陪襯這次畫展、迎合納粹黨的口味，宣傳部又組織了一次名為「頹廢藝術」（Entartes Kunst）的畫展，這個畫展中就包括了克利的十七幅作品在內。其中一幅在「目錄」中刊載時，旁邊還特意放了一幅由一個精神分裂症患者所畫的畫。這個用意明顯表示了當權者對克利作品的打壓。這對克利來說無疑又是一次重大的打擊。

　　這次事件所帶來的羞辱，卻因當年一連串發生的好事而被沖淡許多：首先克利的健康情況恢復了許多，使他能有更多的時間投入工作，1937年他就完

成了二百六十四幅作品；其次，年初他那位在巴黎的老朋友康丁斯基，在伯恩藝術博物館舉辦重要個人作品展時順道過來探望他；十一月他和到瑞士來旅行的畢卡索再次會面；次年四月，他又接待了布拉克的到訪。雖然在納粹德國，克利受到諸多不公平的抨擊，但無損於他在國際藝壇的重要地位，他的畫展一次又一次地在歐洲及美國各地盛大展出，且受到大眾的喜愛。

1939年九月，第二次世界大戰爆發，克利因此得以對普拉多美術館一些重要作品進行深入的研究。普拉多美術館不僅是歐洲最好的美術館之一，而且也是西班牙最大的藝術畫廊。西班牙內戰結束時，共和政府將此美術館的監護權，移交給位於日內瓦的國際聯盟。該館中的藝術珍品，曾在瑞士萊芒市的藝術和歷史博物館展出，克利曾兩度參觀這個畫展。1939年同時也是克利創作精力旺盛的一年。儘管他的健康每況愈下，他還是努力創作出一千二百五十三幅作品，其中大部份皆為素描。

克利後期創作的作品，和以前的作品有很大的不同。後期的作品主要包括了自1936年以後，以及臨終時未完成的一些作品。在這些作品中，克利運用艷

麗的色彩、沒有層次的色調及黑色的粗線條構築畫面，故意製造出一種殘忍、粗暴的效果。或許他想運用這種畫法和技巧，來表達他當時的心境。當時他一方面對自己所患的絕症深感不安，另一方面也為他所熱愛的德國面臨危險的政治形勢，及他所預見即將到來的世界性災難，憂心不已。從他後期作品的一些標題，例如：「恐懼突生」（Angstausbruch）、「沈醉」（ImoRausch）、「死與火」（Tod und Feuer）等，不難看出他當時低落的情緒。

1940年一月，克利的作品在紐約藝術學生聯盟展出；二月，在麻州劍橋的哈佛大學德國博物館展出。幾乎同時，蘇黎世美術館也舉辦了克利的大型畫展。五月，克利住進了位於提奇諾州奧爾索里諾的一家小醫院。1940年6月29日，他在洛迦諾附近的穆拉爾托診所去世，享年六十歲。克利的屍體火化後，骨灰葬在城堡坡公墓，墓誌銘上這樣寫著：

「他的一生是無法理解的，因為他活在橫跨著過去和未來的人們生活中。」

克利與他的時代

生平與作品	歷史	藝術與文化	
1879年	克利生於瑞士伯恩的慕先布舍宮湖畔。父親名叫漢斯·威廉·克利，母親名為瑪麗·伊達·弗里克。	在西班牙，巴布羅·伊特萊西亞斯創建了西班牙工人社會黨。 日本兼併琉球，改為沖繩縣。	易卜生：《玩偶之家》。 斯特林堡：《紅房間》。 愛迪生發明了電燈。
1890	進伯恩室內樂團。	考茨基的德國社會民主黨成立。 德皇威廉二世免去俾斯麥的首相職。	法國人阿代爾製造的單翼飛機成功試飛。 克勞代：《城市》 梵谷逝世。
1898	自伯恩預科大學畢業，並被海因里希·克爾畫室錄取，為進入慕尼黑美術學院深造做準備。	左拉以「我控訴」的一封公開信為德雷福斯上尉辯護。 西班牙及美國在巴黎簽定巴黎和約。 百日維新的戊戌六君子遭處決。	英國發生車禍，一位名叫Henry Lindfield的人成為首位因車禍而喪生的人。 馬拉梅逝世。 尼古拉·特斯拉發明搖控器。 比利時名畫家馬格利特出生。
1901	結束了在美術學院的學業。去義大利旅行。	清廷全權代表奕劻和李鴻章與德、英等國簽訂辛丑條約。	第一屆諾貝爾獎頒發，倫琴獲得物理獎。 土魯斯-羅特列克逝世。 黃海岱、迪士尼均於此年出生。
1902	1901年與雕塑家赫爾曼·哈勒同遊義大利。之後，於1902年5月回到伯恩。 與鋼琴家莉麗·施圖姆普芙在慕尼黑訂婚。 創作了第一批蝕刻作品。	西班牙皇帝阿多索十三世登基。 簽定福里尼斯條約，使南非結束布爾族人的戰爭。	著名的《彼得兔的故事》出版。 美國百老匯第一個劇場開始營業。 商務印書館出版中國第一套初等小學用的教科書：《最新教科書》。

生平與作品	歷史	藝術與文化	
1906	四月，柏林之旅。 六月在慕尼黑的分離派畫展中展出十幅蝕刻作品。 9月15日與鋼琴家莉麗・施圖姆普夫結婚，並定居在慕尼黑的斯瓦並區。	召開關於摩洛哥人前途的阿爾赫西斯灣國際會議。 中英簽訂《中英續訂藏印條約》。 清廷頒佈《大清印刷物專律》，這是中國首次頒行印刷專法。 協和醫學堂於北京成立。 英國工黨建黨。 維蘇威火山爆發。 溥儀誕生。	畢卡索：《亞威農的少女們》。 國際筆會之母薩福發表第一部長篇小說《安娜・畢姆士的故事》。 顧琅、周樹人（魯迅）出版中國第一部地質專著《中國礦產誌》，這同時是魯迅發表的第一本著作。 左拉、塞尚、易卜生逝世。 熱力學、統計力學奠基人之一：玻耳茲曼逝世。 貝克特、蕭斯塔高維契、奧地利著名數學家哥德爾誕生。
1907	十一月，克利的兒子費利克斯・克利出生。	世界上第一架直升飛機在法國成功起飛。 《和平解決國際爭端公約》（即海牙公約）簽。	蒙特梭利在羅馬創辦第一所兒童之家。 吉卜林獲得了諾貝爾文學獎。
1910	在認識了塞尚後，於伯恩藝術館展出三十六幅帶有「表現主義」色彩的作品。 在這之前曾於蘇黎士、巴塞爾和文特士展出。	日本併朝鮮。 奉威廉・塔虎脫總統之命美國干涉尼加拉瓜。 墨西哥發生反迪亞斯總統的革命。	馬勒《第八交響曲》（又稱《千人交響曲》）於慕尼黑首演。 史特拉汶斯基：《火鳥》。 盧梭、馬克吐溫逝世。
1911	在康丁斯基（受他的一幅作品題目的啟發）的提議下，「藍騎士」運動舉辦第一次集體畫展。 六月，在慕尼黑的湯豪澤畫廊展出三十幅作品。	美國從尼加拉瓜撤軍並承認埃斯特拉達政府。 美國飛行員尤金・伊利駕駛「蔻蒂斯」雙翼飛機在「賓夕法尼亞」號巡洋艦上降落，宣告了海軍航空兵的誕生。 外蒙古宣佈獨立，實行自治。	梅特林、瑪莉・居里獲得諾貝爾獎。 發現超導現象及原子核。 挪威探險家羅爾德・亞孟森率領的探險隊首抵南極點。 陳省身、錢學森出生。 為英國教會教士上課的第一位女神學家約翰・科德利埃出版《神秘主義：靈性意識本性與發展之研究》。

生平與作品	歷史	藝術與文化
1912 二月參加了「藍騎士」小組在慕尼黑的漢斯‧格爾斯畫廊舉辦的畫展。四月參加了在湯豪澤畫廊舉辦的澤馬小組畫展。四至五月份於柏林「風暴」畫廊再次參展。四月份時第二次遊歷巴黎，在那裡結識了德洛內。欣賞了畢卡索、布拉克和盧梭的作品。	巴爾幹半島戰爭開始。康納萊哈斯西班牙遇刺。中華民國正式成立。2月12日隆裕太后代愛新覺羅溥儀（宣統）頒佈了退位詔書，結束了中國兩千多年的君主專制制度。	夏卡爾：《向阿波里內爾致意》。蕭伯納：《皮格馬利翁》。巴勒斯：《泰山》。降落傘首次使用。阿爾弗雷德‧魏格納提出大陸漂移說。計算機之父、人工智慧之父艾倫‧圖靈誕生。
1913 一月，他在柏林出版的藝術與文化周刊《風暴》上，發表了德洛內的〈論光線〉的譯文。十二月時這本周刊發表了克利的一幅繪畫作品。	美國率先承認新成立的中華民國。巴爾幹戰爭結束。宋教仁遇刺。美國成立聯邦儲備局。	史特拉汶斯基的《春之祭》在巴黎首演。泰戈爾獲諾貝爾文學獎。中國人自辦的第一家電影公司「新民公司」成立於上海。羅振玉：《殷虛書契》。
1914 前一年，在柏林的斯圖姆舉行畫展後與穆亞那和馬可同遊威尼斯，在那裡進一步認識顏色的多樣性。五月參加了在慕尼黑舉行的分離派畫展。	大公爵法蘭西斯‧費爾南多在塞拉耶佛遇刺。爆發第一次世界大戰。	喬伊斯：《都柏林人》。紀德：《梵蒂岡的地窖》。馬諦斯：《黃色的窗帘》。袁世凱下令設清史館，5月成立國史館。
1916 三月應征入伍，被派往步兵團。遊歷瑞士。畫浪漫色彩的水彩畫。常常拜訪他一年前認識的詩人里爾克。	奧匈帝國締造者法蘭茲‧約瑟夫皇帝逝世。義大利向奧匈帝國宣戰。美國人首次使用坦克。蔣方良、蔣緯國、誕生。袁世凱、黃興、蔡鍔逝世。	霍爾斯特：《行星組曲》完成。喬伊斯：《青年藝術家的肖像》。魯本‧達里奧和何塞‧埃切加萊逝世。卡夫卡：《蛻變》。任繼愈誕生。夏目漱石逝世。

生平與作品		歷史	藝術與文化
1917年	一月，克利被派往空軍駕駛員培訓學校。	3月8日（儒略曆2月23日）俄國二月革命，王室被推翻。 美國向德國宣戰。 列寧和托洛茨基領導十月革命。	上海《新青年》雜誌發表胡適〈文學改良芻議〉及毛澤東的〈體育之研究〉。 梅葆玖《天女散花》於北京吉祥園首演。 巴爾托克《羅馬尼亞民俗舞曲》管弦樂曲。 貝聿銘、約翰·甘迺迪出生。 齊柏林、迪加逝世。
1918年	十一月，克利與家人遷居慕尼黑的 雷納宮。	日本承認俄羅斯的蘇維埃政府。 俄國沙皇尼古拉二世及其家族被布爾什維克處決。 西班牙型流行性感冒開始在歐洲爆發，到1919年約2億人死亡。	魯迅：《狂人日記》。 劉天華胡琴曲《空山鳥語》。 瑞典電影導演英格瑪·伯格曼、俄國作家索忍尼辛出生。 馬克斯·普朗克獲諾貝爾獎。
1919年	四月被聘為巴伐利亞共產主義共和國藝術委員會委員。 與藝術品經紀人漢斯·格爾斯簽訂合約。 為庫特·科林特的《茨坦廣場或新彌賽亞之夜》一書，作了十幅插畫。	納粹黨成立。 共產國際在莫斯科成立。 中國出現第一次大規模罷工。 美國總統西奧多·羅斯福逝世。	雷諾瓦逝世。 五四運動。 中國成功自製第一架水上飛機。 「革命之鷹」羅莎·盧森堡逝世。 「在世最佳記者」、「世界第一女寫手」麗蓓嘉·韋斯特出版第一部小說：《軍士返鄉》。

生平與作品	歷史	藝術與文化	
1920	在慕尼黑展出了362件作品。 沃爾夫出版社出版了由克利所作的廿六幅鋼筆插畫。 出版了《創造的混亂》一書。 他應邀到威瑪的包浩斯學院任職。 為伏爾泰《老實人》的德譯本作了二十六幅鋼筆插畫。	北京大學招收女學生。 李大釗在北大組馬克斯學說研究會。 《共產黨宣言》中譯本在上海出版。 國際聯盟簽署了凡爾賽合約，結束第一次世界大戰。 8月，中國共產黨成立。	普魯斯特：《戰爭狂人的世界》。 菲茨杰拉德出版《人間天堂》。 故宮博物院成立。 蒙德里安：《構成A》。 貝尼托·佩雷斯·加爾多斯、莫迪里亞尼逝世。
1921年	一月開始在包浩斯藝術學院執教。 九月與家人遷居威瑪。 威廉·豪森施泰因的《魯安和畫家克利的故事，以及本世紀的藝術》一書發表，這是第一本研究克利藝術的專著。	土耳其共和國成立。 外蒙古宣布脫離中國。 愛爾蘭獨立。	加拿大人F. G. 班廷和C. H. 貝斯特發現胰島素。 次年，巴黎莎士比亞書屋出版《尤利西斯》。 趙無極誕生。 嚴復逝世。
1923年	參加了八月至九月舉行的首屆包浩斯藝術學院作品展及藝術節，並為該藝術節設計了廣告和請帖。 在柏林太子宮舉辦畫展。	孫中山發表《中國國民黨宣言》。 日本關東地震，14萬人喪生。 德國拒付一戰賠償款，法、比聯軍進駐德國魯爾區。 將中正考察蘇聯。	蕭伯納：《聖女貞德》。 魯迅：《吶喊》。 美國人在中國開辦第一座民辦廣播電台開始播音。 葉慈獲諾貝爾文學獎。 3月，美國《時代週刊》發行。
1924	一月至二月由無名社團籌劃，克利在紐約舉行首次畫展。 在耶拿大學的藝術聯合會舉行關於現代藝術的演講。 12月26日，威瑪的包浩斯學院關閉。	黃埔軍校成立。 國民黨第一次全代會在廣州召開。 阿爾巴尼亞共和國成立。 溥儀被驅逐出宮。 列寧逝世。。 土耳其廢除回教傳統體制。	雷峰塔倒塌。 利用無線電傳輸圖片成功。 首屆冬季奧運開辦。 德布羅意提出「物質波」。 蓋希文：《藍色狂想曲》。 IBM、米高梅電影公司正式成立。 康德和卡夫卡逝世。 金庸誕生。

生平與作品		歷史	藝術與文化
1925	克利《教學筆記》出版。 十月至十一月，「克利五年作品回顧展」在慕尼黑新藝術畫廊及巴黎瓦文·拉斯帕畫廊展出。 參加了雅夫楞斯基、費寧格及康丁斯基在紐約丹尼爾畫廊舉辦的聯合畫展。 十一月參加了在巴黎皮埃爾畫廊舉行的超現實主義繪畫展。 與藝術品經紀人艾爾弗雷德·弗萊施特海姆簽訂合約。 柏林國家畫廊買下了克利的第一幅畫。	法國和西班牙達成摧毀里夫共和國的協議。 墨索里尼組成法西斯內閣，實施獨裁。 希特勒：《我的奮鬥》出版。 柴契爾夫人誕生。 孫中山逝世。 羅加諾公約簽署。	蕭伯納獲諾貝爾文學獎。 故宮博物院成立並開放。 費滋傑羅：《大亨小傳》。 吳爾夫：《黛洛維夫人》。 陳之藩、江兆申、三島由紀夫誕生。
1926	包浩斯學院遷到德紹，克利與家人暫居德紹。 他到義大利去，並開始繪製一系列有地中海情趣的作品。	日皇裕仁登基。 張作霖宣布東三省獨立。 羅伯特·戈達德成功發射液體燃料火箭。 國際聯盟接收德國。 巴勒維加冕為伊朗國王。 革命軍北伐。	費米發表量子統計理論。 薛丁格發表薛丁格方程。 海明威出版《太陽照樣升起》。 開明書店出版《豐子愷漫畫》。 電視研發成功。 英國女王伊莉莎白二世、美國詩人艾倫·金斯堡、法國哲學家傅柯誕生。 莫內、高第逝世。

生生平與作品	歷史	藝術與文化	
1927年	在杜塞爾多夫的艾爾弗雷德·弗萊施特海姆畫廊舉辦作品展。 遊歷法國南部及科西嘉。	蔣中正另立南京國民政府。 日本首相田中義一上奏田中奏摺。 沙烏地阿拉伯獨立。 英國承認伊拉克獨立。 大不列顛和北愛爾蘭聯合王國建立。 汪精衛逃亡法國。	3月22日，《中央日報》創刊。 《清史稿》出版。 第一屆台灣美展。 發現電子衍射。 第一部有聲電影問世。 英國廣播公司（BBC）成立。 在周口店發現「北京人」化石。 王國維、吳昌碩逝世。
1928年	三月在杜塞爾多夫的艾爾弗雷德·弗萊施特海姆畫廊舉辦作品展。 十二月在布魯塞爾的人頭馬畫廊舉辦作品展。 去不列塔尼與埃及旅行。	蔣中正重任北伐軍總司令。 托洛斯基逃離蘇聯。 皇姑屯事件，中日戰爭爆發。 新疆楊增新通電歸順南京政府。 南京國民政府宣告廢除中外不平等條約。 東北易幟。南京政府宣告中國統一。 凱洛格－白里安公約簽訂。	《新月》雜誌創刊。 首位女性飛越大西洋。 弗萊明發明青黴素。 安陽殷墟開始挖掘。 米老鼠卡通誕生。 哈伯發現星系紅移。 狄拉克提出電子自旋理論。 切·格瓦拉誕生。 安迪·沃荷、余光中誕生。
1929年	一月在巴黎喬治·伯海姆—容畫廊舉辦畫展。 二至三月在德勒斯登的新藝術菲茨畫廊舉辦畫展。 遊覽法國南部。 在柏林艾爾弗雷德·弗萊特海姆畫廊舉辦作品展。 威爾·格羅曼所著關於克利藝術的法文版專著出版。	義大利承認梵蒂岡獨立。 華爾街股市暴跌，大蕭條開始。 南斯拉夫國王亞歷山大一世取消憲法，宣佈獨裁。 中華民國《民法總則》公布。	德布羅意獲諾貝爾物理獎，托馬斯·曼獲文學獎。 王雲五主編的商務印書館【萬有文庫】出版。 馬丁·路德·金，以及奧黛莉·赫本、草間彌生誕生。 梁啟超逝世。

生平與作品	歷史	藝術與文化	
1930年	分別在杜塞爾多夫的艾爾弗雷德・弗萊施特海姆畫廊、柏林的國家畫廊、紐約的現代美術館以及好萊塢的布萊克斯頓畫廊舉辦畫展。 參加了在麻州劍橋舉辦的德國藝術家作品展。	越南共產黨成立。 君士坦丁堡正式被改名為伊斯坦堡。 國民政府公佈《土地法》。 霧社事件。	中國第一部有聲電影《雨過天晴》上映。 在額濟納河流域發現居延漢簡。 發現冥王星。 狄拉克提出「反物質」假說。 泡利提出「微中子」假說。 哥德爾證明「哥德爾不完備定理」。 首位登陸月球的太空人：阿姆斯壯誕生。
1931	四月開始執教於杜塞爾多夫藝術學院。 相繼在漢諾威的凱斯特納協會、在杜塞爾多夫的萊茵區和西發里亞美術協會及柏林的艾爾弗雷德・弗萊施特海姆畫廊舉辦畫展。 參加了在紐約、布法羅和舊金山舉行的德國藝術家作品展。 遊覽義大利北部。	西班牙共和宣布成立。 建立英國聯邦。 俄羅斯首任民選總統葉爾欽誕生。 918事變。 中國自製第一輛汽車：民生牌75型載貨汽車問世。	福克納：《聖殿》 奧尼爾：《萊特拉黨的葬禮》 美國勞倫斯建成第一座迴旋加速器。 次年，安德森發現了正電子，查德威克發現中子。 聖嚴法師誕生。 愛迪生、徐志摩逝世。
1933	1933年被杜塞爾多夫藝術學院停職後，於次年正式解聘。 去法國南部旅行。 與巴黎的藝術品經紀商 D. H. 卡恩韋勒簽訂合約。 德國的國家社會黨政府，取締了他在德國所有藝術館中的陳列品。 十二月與家人回到家鄉伯恩。	羅斯福就任美國總統，實行「新政」。 欣登貝格任命希特勒為德意志帝國的總理。 梵蒂岡與希特勒政府簽定條約。	穆西爾出版《沒有特性的人》。 加西亞・格爾卡：《血姻緣》。 科莫特：《母貓》。 美國《新聞周刊》（Newsweek）雜誌創刊。 美國機師威利・波斯特完成世上首次單機環球飛行。 利奧・西拉德提出了核連鎖反應的理論。

生平與作品	歷史	藝術與文化
1934年	馬奇諾防線建成。	聲致發光現象被發現。
一月在倫敦的梅厄畫廊舉辦畫展。	波斯改名為伊朗。	「唐老鴨」在電影《聰明的小母雞》中亮相。
六月在 D. H. 卡恩韋勒的西蒙畫廊舉辦作品展。	希特勒被任命為德國元首。	哈羅德‧克萊頓‧尤里發現重氫。
由威爾‧格羅曼所著、關於克利藝術的書被沒收。	德國實施優生法案。	居里夫人逝世。
1935年	田漢、聶耳共同創作了電影《風雲兒女》主題曲《義勇軍進行曲》，此曲後來成為中華人民共和國國歌。	埃倫‧雷恩‧威廉斯因為出版《尤利西斯》遭董事會逼退，自組企鵝圖書公司，為出版業掀起了一場平價革命。
一月在倫敦梅厄畫廊舉辦畫展。	法蘇互助條約簽訂。	貓王誕生。
二月至三月在伯恩藝術館舉辦畫展。	台灣進行首次地方自治選舉。	查德威克因發現中子獲諾貝爾獎。
三月在紐約當代藝術界舉辦畫展。		
分別於十月在加利福尼亞州的奧克蘭，十月至十一月在巴塞爾美術館舉辦作品展。		
第一次出現皮膚硬化症的症兆。		
1936年	西班牙內戰。	圖靈發表《論可計算數及其在判定問題上的應用》一文，提出圖靈機模型。
二月至三月在康乃狄格州的哈特福華茲華斯文藝協會舉辦畫展。	西安事變。	瑪格麗特‧米歇爾（Margaret Mitchell）發表《飄》。
在蒙塔那和塔拉斯普進行治療，病情惡化，幾乎不能進行創作。	國民政府頒布「中華民國憲法草案」（五五憲草）。	高爾基、魯迅逝世。
1937	南愛爾蘭獲得獨立。	畢卡索的《格爾尼卡》在巴黎的世界展覽會上展出。
參加了在紐約東河畫廊、洛杉磯普澤爾畫廊及舊金山博物館舉行的畫展。	七七事變。	世界第一部商業卡通《白雪公主和七個小矮人》在好萊塢首映。
克利的十七幅作品，被收錄在由國社黨政府於慕尼黑舉辦的「頹廢藝術」展中。	周恩來、蔣中正於廬山會談。	蔣百里：《國防論》。
	中國工農紅軍改編為國民革命軍第八路軍。	雷諾瓦：《幻靈》。
	南京大屠殺；中國遷都重慶。	證嚴法師誕生。
	英國溫莎公爵宣佈退位，迎娶辛普森女士。	

生平與作品	歷史	藝術與文化	
1938	一月至二月，克利的作品在巴黎的西蒙畫廊展出。 七月，在巴黎巴萊與卡里畫廊展出。 十月，在紐約尼倫杜爾夫畫廊展出。 十一月，在布霍爾茲畫廊展出。 參加了在紐約現代美術館舉行的包浩斯學院藝術家作品展。	愛因斯坦、羅素、杜威、羅曼·羅蘭發起援華運動。 德國入侵奧地利。 汪精衛在香港發表了《豔電》，正式地與國民政府決裂。 慕尼黑會議。 蔣百里、凱末爾逝世。	《文匯報》以及《新華日報》創刊。 超人漫畫第一冊出版。 發現核子分裂現象。 費米獲諾貝爾物理獎，賽珍珠獲文學獎。 朱銘誕生。
1939	分別於三月、六月和十二月在倫敦畫廊、紐約的諾伊曼·威拉德畫廊、芝加哥的凱瑟琳·庫畫廊舉辦畫展。	第二次世界大戰。 愛因斯坦致信羅斯福總統，要求加速原子彈之研究。 德國試飛噴射飛機。 吳佩孚逝世。	維也納新年音樂會在維也納金色大廳首次舉辦。 史坦貝克發表《憤怒的葡萄》。 歐本海默與史奈德證明黑洞存在的物理解釋。 葉慈、弗洛伊德逝世。
19	一月在紐約藝術學生聯盟舉辦畫展。 二月至三月在麻州劍橋的德國博物館及蘇黎世美術館舉辦畫展。 六月二十九日，在瑞士提奇諾的穆拉爾托診所逝世。	邱吉爾任英國首相。 德國、義大利、日本簽署《三國公約》，軸心國正式形成。 托洛斯基被拉蒙·梅卡德殺害。	布扎蒂：《蘇達蘇坦人的干曠草原》。 達利開始畫《總復活》。 李小龍、王貞治誕生。 蔡元培、費茲傑羅、湯姆遜（電子發現者）逝世。

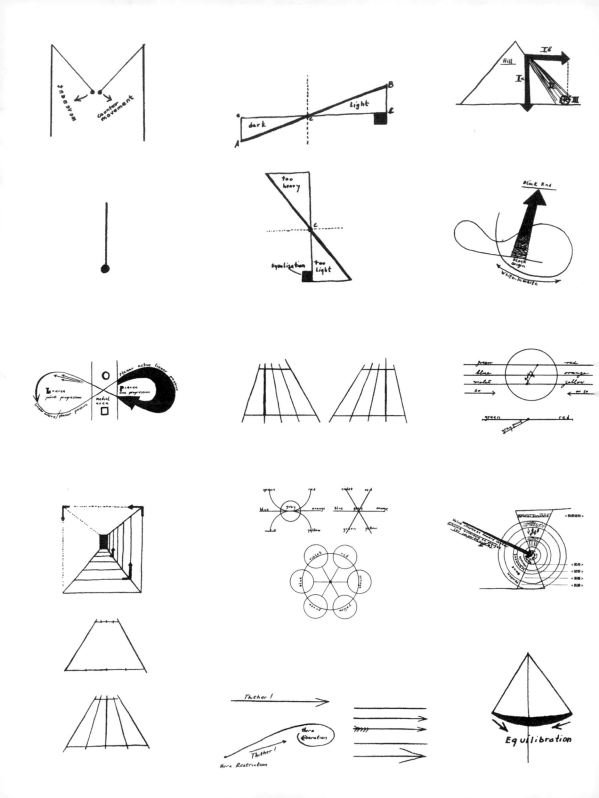

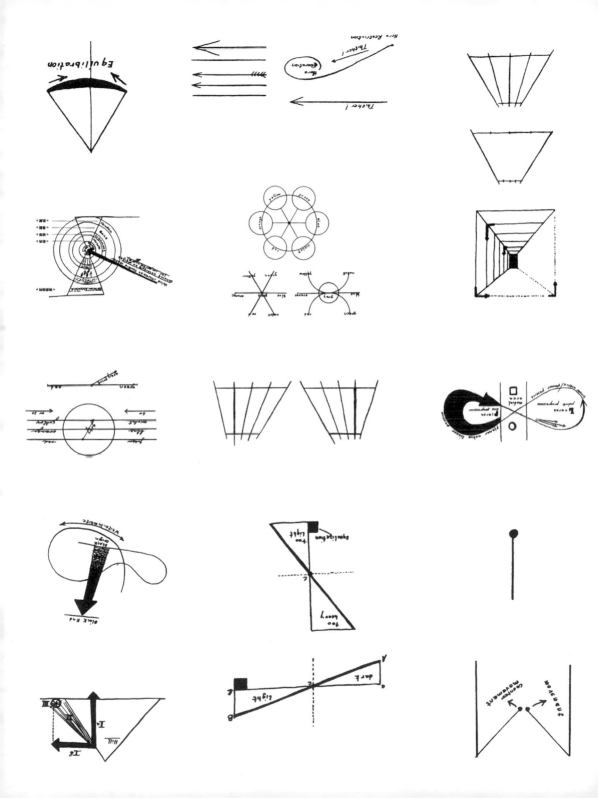

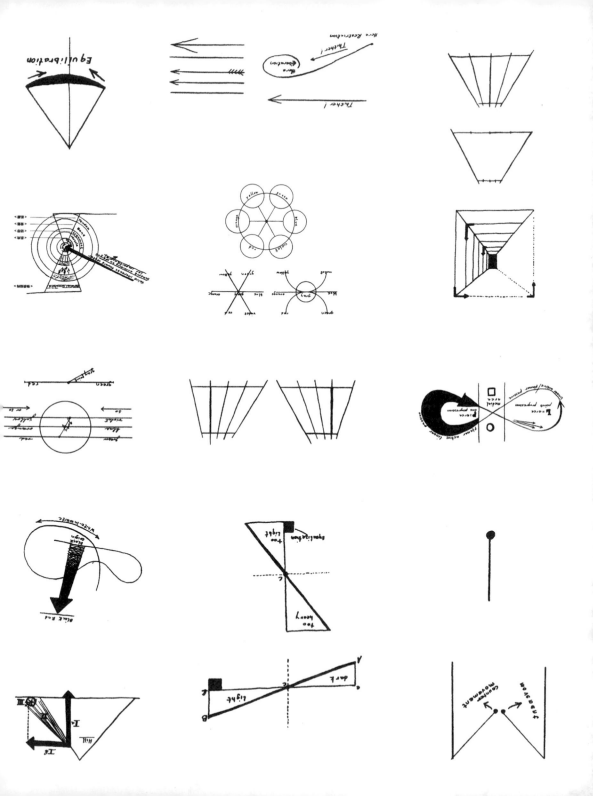